人人都能学

表情包制作实战宝典

画画的思诺 / 绘编

清華大學出版社

北 京

内 容 简 介

　　这是一本表情包制作快速入门的实战教程，作者倾囊分享多年积累的制作经验，通过多个实例，全方位演示表情包的制作过程。同时，书中也讲解了如何上传表情包及作品版权保护问题，是一本涵盖知识点非常全面的工具书。

　　本书从最简单的表情包制作讲起，循序渐进，逐步提升难度，既适合表情包制作的新手，也适合有一定制作经验的读者阅读。

图书在版编目（CIP）数据

人人都能学：表情包制作实战宝典 / 画画的思诺绘编 . — 北京：清华大学出版社，2021.11
ISBN 978-7-302-56979-4

Ⅰ. ①人… Ⅱ. ①画… Ⅲ. ①数码技术—应用—绘画 Ⅳ. ① J2-39

中国版本图书馆 CIP 数据核字（2020）第 231954 号

责任编辑：李俊颖
封面设计：刘　超
版式设计：楠竹文化
责任校对：马军令
责任印制：朱雨萌

出版发行：清华大学出版社
　　　　　网　　址：http://www.tup.com.cn，http://www.wqbook.com
　　　　　地　　址：北京清华大学学研大厦 A 座　　　　邮　　编：100084
　　　　　社 总 机：010-62770175　　　　邮　　购：010-62786544
　　　　　投稿与读者服务：010-62776969，c-service@tup.tsinghua.edu.cn
　　　　　质量反馈：010-62772015，zhiliang@tup.tsinghua.edu.cn
印 装 者：小森印刷（北京）有限公司
经　　销：全国新华书店
开　　本：170mm×230mm　　　印　　张：12　　　字　　数：233 千字
版　　次：2021 年 12 月第 1 版　　　印　　次：2021 年 12 月第 1 次印刷
定　　价：69.80 元

产品编号：084664-01

　　表情包自诞生以来，经过不断的发展和衍变，已经成为人们日常聊天必不可少的增味剂。"这么多好看的表情，是怎么制作出来的呢？"笔者抱着这样的好奇心，走进了制作表情包的世界。

　　随着多年不断地学习、尝试和总结，笔者发现制作表情包并不难，甚至可以说，只要掌握方法，人人都可以做。同时笔者也发现，很多人想了解表情包的制作方法却无从下手；网络上零散的教程并不能满足人们的求知欲，大家需要更系统、更全面的表情包制作过程讲解。于是笔者开始留意并积累表情包制作的技巧。现在，它们终于可以与大家见面了。

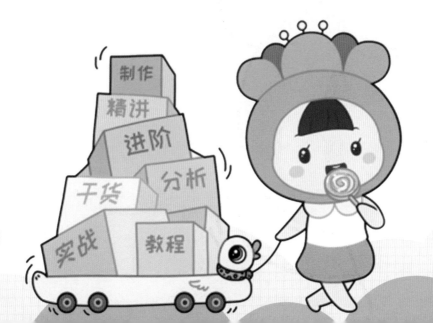

本书介绍了表情包的基础知识；选择最常用的软件，从简单的表情包制作讲起，由浅入深，用多个实例演示各种表情包的制作过程，即便是新手，也不用担心学不会。掌握了表情包制作的原理和技巧后，再融入自己独特的创意，就可以制作出自己的专属表情包了。

本书还讲解了上传表情包的方法，以及如何申请作品的版权保护，避免作品的著作权受到侵犯。

画画的思诺

目 录 C O N

第 6 章

高级篇：动画软件 An 的进阶之旅

149

第 7 章

开始上传表情包吧

第 8 章

原创作品记得保护版权

 附 录

第 1 章

认识表情包

1.1 你知道表情包的演化史吗?

虽说如今大家对表情包已非常熟悉,但你知道表情包是什么时候诞生的,它又是如何一步步演化为今天的形式吗?

早在 1982 年 9 月 19 日,美国卡耐基梅隆大学的教授斯科特·法尔曼 (Scott Fahlman) 突发奇想,在校园 BBS (bulletin board system) 上输入这样一句话:"我建议讲笑话的人用这样的字符标记:–)。"从此,:–) 这个表示微笑的表情火了起来。

> 我建议讲笑话的人用这样的字符标记: –)
> I propose that the following character sequence for joke markers
>
> :–)

随着微笑表情的不断传播,更多表情被创作出来,于是红红火火的"颜文字 (表情符号) 时期"到来了。

人们受到微笑表情的启发,脑洞大开,创造出一系列衍生表情,如:–D (大笑)、XD (笑到眯眼睛)、:–O (惊讶) 等。在这种需要歪头解读的"治愈颈椎病表情系列"流行了一段时间后,人们又有了新的创意。比如,日本人"扶正"了倾斜的电子符号表情,创作出了可以表达不同情绪的颜文字。直到现在,颜文字依旧被很多人喜爱。

1999 年，一个叫栗田穰崇（Shigetaka Kurita）的日本人发明了"绘文字"（えもじ），就是大家熟悉的 emoji（图像表情）！最初版的 emoji 还比较简单，仅在日本比较流行，但随着被 iOS 输入法引入，它的魅力很快席卷全球。图像表情已经形成一股势不可当的文化潮流，在很多聊天软件中生根发芽。在中国，QQ 的"小黄脸"表情包也广为流传。图像表情一度成为大众最喜欢的世界级表情，我们姑且把这段辉煌的时期叫作"emoji 时期"吧。

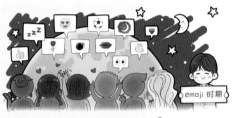

人类对表情包的探索一直在不断前行。起初，大家有意识地保存一些有趣的图片，以便在聊天中使用。随着表情平台向大众开放，以及 GIF 动画的盛行，表情包的表现形式也多元化起来。从最早的"兔斯基""小幺鸡"，到"阿狸""长草颜团子"，再到真人表情"金馆长""尔康"，以及各种各样的斗图①表情，表情包的多样形式前所未有。在这个人人都可以制作表情包的时代，它已经成为一种新的聊天方式，有的时候，无须多言，一切尽在表情包中。

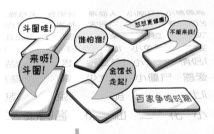

至此，表情包进入了繁荣的"百家争鸣时期"。

如今的表情包市场涵盖内容广泛，作品数量庞大，已成规模。未来表情包会是什么样子的呢？答案也许就在你我手中。

① 一种在社交平台上展开的娱乐活动，多人以发送不同的表情包来表达情绪。由于表情包为互联网的产物，为了读者有更好的阅读体验，所以本书保留了部分网络用语。

——编者注

1.2 学习制作表情包的益处

在正式开始学习之前，如果我们先了解一下制作表情包的益处，也许会更有动力。下边哪个会成为你学习制作表情包的目标呢？

① 体验创作带来的成就感

做一套属于自己的表情包，在亲朋好友间流传，给他们一个小惊喜：原来你是一个身怀绝技的高手。

② 赞赏带来收入

表情包在开启赞赏功能后，如果有人喜欢你做的表情包并给予赞赏，赞赏的费用就会转到你的账户里。对于足够优秀的表情包创作者来说，靠赞赏得来的收入也是很可观的！

③ 成为职业表情包画师

学会制作表情包，你可以为需要制作表情包的个人或单位提供付费服务，还有机会成为制作表情包的专业人士。

4 免费推广原创IP①

如果你已经有原创 IP 形象，那么把它设计成表情包将会是一个很棒的推广途径。随着大家的转发，你的作品不仅得到了宣传，而且还是免费的。

5 授权——另一种变现的方式

IP 授权指把自己原创的 IP 形象版权以出租或出售的形式授予他人使用，使用人支付授权费。这是一个双赢的过程，授权后，你的收入增加了，而且你创作的形象会更好地被运营和推广。当然，这个前提是，你的作品要有足够的影响力，让被授权人看到将来盈利的可能。

6 成为一个拥有百万粉丝的"大咖"②

随着抖音、快手等视频平台的火爆，表情包结合视频引发了流量效应，威力也不可小觑。很多作者把表情包加工成有趣的视频，吸引了大批观众，坐拥百万粉丝。你想成为那个有影响力的人吗？

随着时代变化，表情包将会更加多样化，未来表情包的新优势等着你去发现。

① 全称为 intellectual property，英文直译为"知识产权"，它所包含的内容很多，可以是形象、故事、作品，甚至可以是一种文化。但更多情况下，它是指适合二次以及二次以上改编开发的文学作品、影视作品、游戏以及动漫作品等。

② 指在某个领域内比较成功的人。

第 2 章

表情包的基础知识

2.1 表情包的分类

根据表现形式，表情包可以进行如下划分。对照自己的喜好，或结合自己的优势进行创作，更容易实现目标哦！

① 纯文字 操作难度★★☆☆☆

这是一种比较简单的表情包，只要会写汉字，你就可以入门啦！这种表情包是否受大家喜欢的关键，往往不是字体的美丑，而是内容上的巧妙。

涉及工具：书写工具

② 二维卡通 操作难度★★★☆☆

这种风格在表情包市场占比很大，我们经常使用的表情包大部分都出自这个分类。在二维卡通类别里，可以细化并分出卡通人物、软萌①动物、恋爱心情、中老年常用表情包等类别。

涉及工具：二维绘画软件

③ 截图 操作难度★★☆☆☆

这类表情包不需要动手绘制，利用软件就可以完成。现在流行的影视剧截图、动物截图、真人表情截图等，都属于这个范畴。不过，在制作这类表情包的时候，要注意版权问题，如果版权不属于自己，又没有得到许可，那么作品是很难通过审核的。

涉及工具：截屏软件

① 网络用语，"软"是温柔的意思，"萌"是可爱的意思，"软萌"通常形容由内而外都很温柔、可爱的女孩子。"软萌动物"指可爱的小动物。

④ 三维动画建模 **操作难度★★★★☆**

　　这类表情包在市场中的占有比例不大，三维制作技术门槛比较高，需要扎实的专业功底。想要从拥有大量粉丝的二维表情中脱颖而出，表情的流畅性和生动性需要达到更高的要求。所以，在本书中这类表情包制作涉及不多，书中会着重讲解纯文字类和二维卡通类的表情包制作。

　　涉及工具：三维绘画软件

　　除了上面提及的工具，如果你想有一个高效的制作过程，下面这些制作工具，建议你具备一二，它们会使创作大大提速。

● 台式计算机或笔记本计算机

　　台式计算机或笔记本计算机是创作必备的利器。大部分的表情包制作，还是需要通过计算机软件完成的，而最终形成的表情包，也是通过网页提交的。所以，拥有一台性能良好的计算机会让你的创作事半功倍。

手绘板

手绘板又叫数位板，连接计算机后，用笔尖在板子上按压和移动实现绘画过程，将画面呈现在计算机终端。衡量手绘板最重要的一个指标是压感笔的压感参数，数值越高，绘制越精细，现在 8192 级压感已经非常普遍。但也不必一味追求过高的压感级别，一般大于 2048 级的压感，人的肉眼在画画时是感觉不到太大区别的。手绘板的品牌有很多，包括 WACOM、汉王、友基、绘王、高漫、BOSTO 等。从专业角度首推 WACOM，我从 2004 年的第一块手绘板逐渐升级，用过的三块板子都是 WACOM 的，非常耐用，性价比高。

此外，近年来出现了新的产品——数位屏，它将液晶屏与手绘板整合在一起，可以使用压感笔在液晶屏上直接写字和绘画。它的性能更佳，也更便捷，但是价格偏高，适合专业的插画师。

平板

现在也有不少表情包的创作者选择使用平板计算机进行创作。它体积小，易携带，使用时只需要配备一只手写笔，不用额外连接手绘板。众多平板中，iPad Pro+Pencil 的综合性能较强，比较受创作者们喜爱，不足之处是价格偏贵，且绘画软件不够丰富。

2.2　如何让表情包更受欢迎

一套下载量和转发量都很高的表情包，往往不是凭个人喜好制作的，而是迎合了用户的需求，并在用户心中产生了共鸣。这就需要我们在制作前做好功课，要从用户的角度思考，并了解他们的喜好。以下这些方法有助于找出用户的偏好。

① 迎合热门风格

针对在微信平台上排名前 100 的表情包，我对其风格大致做了一个分类，不同类别的表情包占比如右图所示。

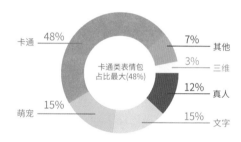

卡通 48%　　　　　7% 其他
卡通类表情包占比最大(48%)
3% 三维
12% 真人
萌宠 15%　　　　　15% 文字

表情包微信赞赏排名
(排名不分先后)
萌二267754　　乖巧宝宝129236　　冷兔宝宝21989
欢乐兔33635　　长草颜团子151486　阿白酱22283
蜜桃猫49965　　蘑菇头经典表情94524
驴小毛生活篇74062　捡到一个小僵尸57103
嗷大喵第三季62595　　有机表情红包篇41424
哦，我的天！写不下啦……

献出膝盖

虽然这是一个动态排名，但是据我一年的观察和统计，卡通类表情包占比虽然较往年有所下降，但始终排在第一。而这个类别中转发量较高的表情都有一个共同的特点——软萌。

优秀的表情包，比如"萌二""乖巧宝宝"，都以可爱的形象征服了大众。仅靠赞赏，作者的收入就达到几十万元。

大众的喜好是动态变化的，在卡通类表情包中，早期受欢迎的软萌风格，如"蘑菇头""人脸熊猫"斗图系列，以及后来居上的"小刘鸭"，都透露了一种"贱贱"的气质，一度拥有非常高的转发量。所以，如果针对这类大众喜闻乐见的风格设计表情包，效果往往会比自己闭门造车好很多。

② 紧跟流行热点

围绕当下流行的热点进行创作，往往在短期内就可以取得不错的效果。那么我们从哪里寻找热点呢？不妨看看以下几个方面。

（1）流行词：来源非常广泛，可多留意微博热门留言或者热搜中的评论，比如，盘他（戏弄或针对某人），A爆了（形容很有男子气），yyds（永远的神，形容非常厉害），破防（心理防御被突破），佛系（无欲无求的生活态度），diss（鄙视、诋毁他人），老铁（铁哥们儿），硬核（形容强悍、彪悍），躺平（妥协、放弃），内卷（非理性的内部竞争），emo（心情不好），针不戳（真不错），凡尔赛（以低调的方式进行炫耀）等。

（2）热播影视：对于有一定粉丝基础的热播剧或电影，如果你能创作一套同款的卡通表情，相信粉丝们一定会很喜欢。

（3）热点：热搜、新闻带动的热点，也非常具有影响力。

当然，如果制作的是真人类的表情包，则需要取得相关版权才可以发布。同时你也要把握好热播剧持续的时间，一般在开播前提前创作，在电视剧热播时通过审核上架，这样传播效果会更好。对于一部电视剧是否会火，你需要根据电视剧的内容和演员做出一定的综合预判。

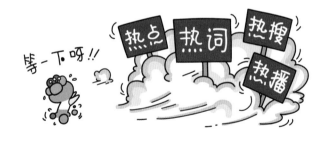

③ 针对特定人群

对于特定人群，比如明星粉丝、中老年人、"吸猫吸狗"①一族等，他们的喜好风格比较固定，如果有针对性地去设计，会让你的表情包自带群众基础。只要做得好，自然会得到大家的认可。

① 网络用语，指人对猫或狗做出使劲儿嗅的动作，表达对它们的极度喜爱之情。

④ 创意出奇制胜

和以上说过的 3 点相比，创意制胜有着更多的发挥空间。打开"脑洞"[①]，搜集任何奇思妙想，先记录下来，再努力实现。在这个全民斗图的时代，无论文字、卡通还是截图表情包，只要你的创意够好，且拥有与众不同的表现形式，都有可能在浩瀚的表情包海洋里激起浪花，从看似饱和的表情包市场中脱颖而出。

表情包的市场千变万化，以上几点只是抛砖引玉，希望能激发出你更多的创意，设计出更具吸引力、大众喜爱的表情包。

① 网路用语，比喻脑袋破了一个洞，用想象力来填满，此处指丰富的想象力。

第 3 章

各大表情平台的制作规范汇总

3.1 概述

做游戏要了解游戏规则，不然就会出局。做表情也一样，只有符合制作规范，才能更准确地完成制作。所以这一章，我们来说说各大表情平台的制作规范。

就目前来看，国内比较成熟且具规模的表情平台有聊天工具微信、QQ，以及搜狗输入法。在海外，Line 作为即时通信软件，有着更长的使用时间，被使用得更广泛（Line 在国内使用率不高，本章不做说明）。

这一章我们分别解析微信、QQ 和搜狗表情包的制作规范。

3.2　微信表情开放平台制作规范①

微信表情，亿万人都在看

注册帐号

我们所熟知的微信表情，早期只是引入一些国际知名形象，数量十分有限。2015 年 7 月 29 日，平台向艺术家们发出投稿邀请，微信表情平台正式开放。随着创作者的不断加入，微信表情平台的作品数量迅速增加，现已发展成国内最大的表情开放平台。

那么，如何加入微信表情包的制作行列？要遵循哪些规则呢？别急，马上来解答！

①　资料来源：https://sticker.weixin.qq.com/cgi-bin/mmemoticon-bin/readtemplate?t=guide/index.html#/makingSpecifications#specifications_stickers

1 平台注册

微信表情平台的规则不断优化，在注册账号方面，已经细分为"个人账号注册"和"企业账号注册"两种方式。

1）个人账号注册

当权利主体为个人时，需提供个人身份证明进行注册。开通表情赞赏功能后，表情赞赏的收益将进入个人微信零钱账户。个人账号注册材料的要求与说明如下。

材 料 名 称	说 明
邮箱	部分平台的通知会通过邮件发送
姓名	须与身份证上的名称完全一致
身份证号	目前仅支持使用中国居民身份证注册
身份证正反面图片	① 身份证原件正反面的扫描件或数码照 ② 身份证须在有效期内 ③ 格式为 JPEG、PNG 或 BMP ④ 大小不超过 2MB
绑定了银行卡的微信	表情赞赏的收益将进入该微信零钱账户
手机号	紧急情况下平台会通过手机号联系运营者

2）企业账号注册

公司或工作室注册的微信表情平台账号权利主体为企业。开通表情赞赏功能须先绑定公司对公的微信支付商户号，表情赞赏的收益将进入该商户号。企业账号注册材料的要求与说明如下。

类别	材 料 名 称	说 明
账号信息	邮箱	部分平台的通知会通过邮件发送
	公司全称	① 须与当地政府颁发的商业许可证书或企业注册证上的企业名称完全一致 ② 信息审核成功后，不可修改企业名称
注册公司资料	营业执照注册号或统一社会信用代码	15 位的营业执照注册号或 18 位的统一社会信用代码
	营业执照扫描件	① 营业执照原件的扫描件或数码照 ② 营业执照需在有效期内 ③ 格式为 JPEG、PNG 或 BMP ④ 大小不超过 2MB

续表

类别	材料名称	说明
注册公司资料	商户号（选填）	① 商户号是用于接收赞赏收益的账户 ② 商户号主体须与开放平台注册主体一致 ③ 商户号的费率须 ≥ 1% ④ 可以在完成微信表情开放平台注册后，再绑定商户号
运营者资料	表情开放平台运营授权书	请下载模板，填写完整后在注册时上传
	姓名	须与身份证上的名称完全一致
	身份证号	目前仅支持使用中国居民身份证注册
	身份证正反面图片	① 身份证原件正反面的扫描件或数码照 ② 身份证须在有效期内 ③ 格式为 JPEG、PNG 或 BMP ④ 大小不超过 2MB
	绑定了银行卡的微信	绑定了银行卡的微信
	手机号	紧急情况下平台会通过手机号联系运营者

2 微信表情制作规范

微信表情制作的先决条件是：原创或者拥有版权、适合聊天场景、生动有趣，不能违反《微信表情审核标准》。在这个大前提下，准备的图片要符合如下标准。

素材名称	数量/张	格式	尺寸/像素	文件大小
表情主图	16 或 24	GIF	240（宽）×240（高）	不超过 500KB
表情缩略图	与主图数目一致	PNG	表情专辑：120（宽）×120（高） 表情单品：240（宽）×240（高）	表情专辑：不超过 200KB 表情单品：不超过 200KB
详情页横幅	1	PNG 或 JPEG	750（宽）×400（高）	不超过 500KB
表情封面图	1	PNG	240（宽）×240（高）	不超过 500KB
聊天面板图标	1	PNG	50（宽）×50（高）	不超过 100KB

看到上边的内容，新手们可能要迷糊啦，GIF、PNG、JPEG 格式有什么区别？素材名称好多，分不清，这些都是什么呀？

别急，让我来挨个解释。

抛开复杂难懂的定义，这三种图片格式的特点可以这样解释。

GIF 支持透明背景图像，可做动画效果。

PNG 无损压缩，支持透明背景图像，生成的文件体积小，不支持动画。

JPEG 是常用的静态图片格式，色彩还原度比较好。不支持透明背景图像，不支持动画。

这三种格式，有着各自的特点，我们在导出文件的时候，要记得按要求选择格式。接下来我们看看各个素材的含义及相关要求。

表情主图 在聊天界面中发送的图片。

（素材要求）

- GIF 格式。
- 240 像素（宽）×240 像素（高），每张大小不超过 500KB。
- 数量：只能是 16 或 24 张。
- 同一套表情主图须全部是动态或全部是静态。
- 动态表情要设置永久循环播放。
- 同一套表情中的各表情风格须统一。
- 同一套表情中的各表情图片应有足够大的差异。

表情缩略图 在聊天页和详情页展示的静态图，与表情主图一一对应。

（素材要求）

- PNG 格式。
- 表情专辑缩略图：120 像素（宽）×120 像素（高），每张大小不超过 200KB。
- 表情单品缩略图：240 像素（宽）×240 像素（高），每张大小不超过 200KB。
- 数量：与主图一致，一一对应。
- 选取能够表现主图的关键帧（关键画面），如有文字尽量选取包含文字的帧。
- 表情单品只需提交表情主图和表情缩略图，并填写含义词（表情的含义）。

主图与缩略图的命名格式

表情主图和缩略图命名。

素材要求

- 表情主图和缩略图必须按照数字编号进行命名。
- 表情主图和对应缩略图的数字编号命名需保持一致，保证表情主图和缩略图一一匹配。例如：表情主图命名为：01, 02, 03……表情缩略图命名为：01, 02, 03……
- 在详情页，表情缩略图将按照每个表情的数字序号从左至右、从上至下进行排列。

聊天面板图标

下载成功的表情在聊天页表情列表展示的图标。

素材要求

- PNG 格式。
- 50 像素（宽）× 50 像素（高），大小不超过 100KB。
- 数量：1 张。
- 选取最具辨识度的图片，保证图片清晰，画面尽量简洁，避免加入装饰元素，建议使用仅含表情角色的头部正面图像做图标。
- 图片中的形象不应有白色描边，并避免出现锯齿。
- 图标须设置为透明背景。
- 不要出现正方形边框，避免表情主体出现生硬的直角边缘。
- 合理安排图片布局，每张图片不应有过多留白。
- 不同的表情专辑应使用不一样的图片做图标。

表情封面图

每套表情在表情首页展示的代表图片。

素材要求

- PNG 格式。
- 240 像素（宽）× 240 像素（高），大小不超过 500KB。
- 数量：1 张。
- 选取最具辨识度的形象，建议使用表情形象正面的半身像或全身像，避免只使用形象头部图片。
- 图片中形象不应有白色描边，并避免出现锯齿。
- 图片须设置为透明背景。
- 不要出现正方形边框，避免表情主体出现生硬的直角边缘。
- 合理安排图片布局，每张图片不应有过多留白。
- 画面尽量简洁，避免加入装饰元素。
- 除纯文字类型表情外，避免出现文字。
- 不同的表情专辑应使用不一样的图片做封面。

详情页横幅

单击进入整套表情详情页时展示的图片。

素材要求

- JPEG 或 PNG 格式。
- 750 像素（宽）× 400 像素（高），大小不超过 500KB。
- 数量：1 张。
- 图片中避免出现任何文字信息。
- 图片色调要活泼鲜明朗，与微信底色有较大的区分，避免使用白色或透明背景。
- 横幅内容须与表情有关，画面丰富，有故事性。
- 不能因被拉伸或压扁等而使图中的元素变形。

文案填写规范

文字信息尽量使用中文，必要时可使用英文，避免出现生僻字；为便于理解，如需使用方言，要用汉字音译方言；不能使用表情符号和特殊字符。

表情名称要求

- 不超过 8 个汉字。
- 5 个汉字以内显示效果最佳。
- 不包含任何标点符号。
- 中文名称避免出现空格。
- 避免与已有表情专辑重名。

表情介绍要求

- 不超过 80 个汉字。
- 充分展现表情的形象特点或故事情节。

版权信息要求

- 不超过 10 个汉字。
- 已注册版权的填写版权信息。
- 没有注册版权的则填写创作者或工作室名称。
- 尽量简短，可以用简写。

一句话简介要求

- 不超过 11 个汉字。
- 尽量避免包含标点符号。
- 避免和表情名称重复。
- 能够展示表情的故事或特点。

表情含义词要求

- 含义词为该表情所表达场景或情绪的关键词。
- 贴切的含义词有助于激励用户发送表情。
- 不超过 4 个汉字。
- 尽量避免在含义词中添加标点符号。
- 同一套表情中避免使用重复的含义词。

3 表情赞赏

开通表情赞赏有如下要求。

- 创作者填写了艺术家资料并且被平台审核通过。
- 个人账号绑定了微信号，且微信号满足接收赞赏收益的要求。
- 企业账号绑定了用于接收赞赏收益的微信支付商户号。
- 账号没有违规行为。
- 提交表情时上传了符合要求的赞赏引导语、赞赏引导图和赞赏致谢图。
- 同意《微信表情开放平台赞赏功能使用协议》。

赞赏引导语 引导用户发赞赏的语句。

素材要求

- 5 ~ 15 个汉字。
- 文案可诙谐幽默，建议与表情有较强的关联。例如：小金这么可爱，发个赞赏可好？

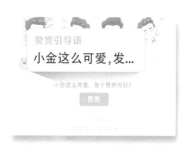

赞赏引导图 展示在选择赞赏金额页面的图片，用于吸引用户发赞赏。

素材要求

- GIF 或 PNG 格式。
- 750 像素（宽）× 560 像素（高），大小不超过 100KB。
- 数量：1张。
- 图片风格须与表情一致。
- 不能出现与表情不相关的内容。
- 图片色调要活泼明朗，图片背景须与微信底色有较大的区分。
- 精心创作的引导图能够提升用户发赞赏的意愿。
- 不能因被拉伸或压扁等而使图中的元素变形。
- 引导图避免使用透明背景。

赞赏致谢图 用户发完赞赏后，展示在答谢页面的图片。

素材要求

- GIF 或 PNG 格式。
- 750 像素（宽）× 750 像素（高），大小不超过 200KB。
- 数量：1张。
- 图片风格须与表情一致。
- 不能出现与表情不相关的内容。
- 图片色调要活泼明朗，图片背景须与微信底色有较大的区分。
- 精心创作的致谢图能够激发用户的分享意愿，吸引更多用户发赞赏。
- 不能因被拉伸或压扁等而使图中的元素变形。
- 致谢图避免使用透明背景。

4 艺术家资料

所需材料的要求与说明如下。

材 料 名 称	说　　明
头像	图片尺寸：640 像素（宽）× 640 像素（高） 文件大小：不超过 500KB 格式：JPEG 或 PNG
主页横幅	图片尺寸：750 像素（宽）× 400 像素（高） 文件大小：不超过 80KB 格式：JPEG 或 PNG
名称	10 个汉字以内
介绍	80 个汉字以内

头像 　在表情详情页底部展示，单击可进入艺术家主页。

素材要求

- JPEG 或 PNG 格式。
- 640 像素（宽）× 640 像素（高），大小不超过 500KB。
- 建议使用真人头像，在微信手机端展示效果更佳，且更能吸引用户关注。
- 不能出现与表情不相关的内容。
- 不得包含没有版权的图像作品。

主页横幅 　单击进入艺术家详情页时展示的图片。

素材要求

- JPEG 或 PNG 格式。
- 750 像素（宽）× 400 像素（高），大小不超过 80KB。
- 不得包含没有版权的图像作品。

名称和介绍 　在艺术家主页展示。

艺术家名称要求

- 10 个汉字以内。

艺术家介绍要求

- 80 个汉字以内。

5 其他说明

作品如果涉及版权、肖像权，需要提供相关的证明资料，有关内容将在第 7 章微信表情包上传环节详解。

如果在作品中发现侵权行为、不符合法律法规或公序良俗、不合适传播的内容，微信平台会根据情节严重程度给出审核驳回、强制下架、记过或封号一年的处理。

至此，微信表情开放平台的制作规范就介绍完毕了。在本书第7章《开始上传表情包吧》，我会介绍上传表情包的具体方法和步骤。

问 现在表情包市场会不会已经饱和了，还有创作空间吗？

答 跟2015年征集之初比，现在的表情包数量确实已经非常庞大，但这不代表市场已经饱和了。我们依然时不时会看到有优秀作品冲出重围，让大家眼前一亮。所以，只要不断思考和尝试，你会发现，表情包还是有很大发展空间的。

问 看到很多大黄脸的表情，非常相似，我也可以画类似的表情包吗？

答 你可以创作，但是这类对大黄脸表情进行二次创作的表情，微信平台会关闭该表情作品的赞赏功能。我觉得，你倒不如设计属于自己的原创内容，那将是一个很有挑战的有趣过程！

问 我不会画画，能做表情包吗？

答 当然可以，表情包的表现形式有很多，不仅仅局限于绘画。你可以利用免费商用的网络字体、变体字或者纯手写字来制作表情包，也可以通过拍摄视频制作真人类表情包。

问 已经上架的表情想要修改内容怎么办？

答 微信已开启作者自己修改的功能，作者每自然月只可修改一次已上架的表情。如果自己无法解决修改内容，可以发邮件到 wxsticker@tencent.com，联系技术人员帮忙

解决。

问　一套表情包，除了微信平台，还可以同时在其他平台提交吗？

答　可以。

问　想少走设计弯路，有什么注意事项可以分享吗？

答　尽量避免有审核驳回的内容（见 7.2），以提高通过率。关注官方公众号可随时获取最新资讯。另外，不断打磨自己的实力和想象力，让自己变得更强，是在设计上走得更长久的硬道理。

问　免费表情的赞赏收益什么时间到账？

答　目前是在用户发出赞赏后的第二天 10 点 30 分左右全额转入微信零钱账户。

问　所有人都能开通付费表情吗？

答　目前处于内测阶段，根据作者过去在平台的活跃情况，平台只采用邀请的方式。接受邀请的作者，每月最多可提交 2 套付费表情。

问　付费表情是怎样结算的？

答　目前，付费表情以 3 个自然月为一个结算周期。当前周期结算上个周期的金额，结算后将发送账单至注册邮箱，付费表情所得将打入开通时作者提供的银行账户中（结算周期有时会发生变动，以微信表情平台实时公布的周期为准）。

问　付费表情是否收取手续费？

答　付费表情收取支付渠道费，具体费用以各支付渠道要求为准。通常，苹果支付收取 30% 的渠道费，其他渠道收取 15% 的渠道费。另外微信会收取一定的费用作为技术服务费用，内测期间技术服务费享有优惠比例，为 10%。

问　上传的表情作品版权归谁？

答　根据《微信表情开放平台服务协议》，上传至微信表情开放平台的表情作品版权归投稿人或授权人。

3.3 QQ 美化开放平台制作规范①

QQ 美化开放平台的前身是企鹅原创开放平台，于 2016 年 6 月 30 日正式开放，是一个 QQ 个性装扮内容征集的平台，QQ 表情、名片可以通过这个平台上传。2021 年 5 月 31 日企鹅原创开放平台停止运营，升级为 QQ 美化开放平台，新的平台在审核机制、投稿方式上都发生了很大的变化。

① 资料来源：https://qqui.qq.com/home（登录后先新建作品，然后在页面单击"查看规范"）。

① 平台注册

QQ 美化开放平台对作者的资质有要求，如果想在平台上发表作品，作者需要通过后台提交材料供平台审核。作者分为"个人作者"和"设计机构"两类，个人作者是指非单位、非团体、独立的设计师；设计机构是指企业，如设计公司或者工作室。两者需要提供的审核材料、审核的方式都不相同。

1）个人作者

由于目前 QQ 美化开放平台仅支持企业的入驻，所以如果个人作者想要投稿，需要挂靠到腾讯原创馆或者其他已入驻的设计机构。个人与机构签约后可发表作品。

腾讯原创馆是腾讯为帮助个人作者挂靠而设立的，个人作者可以授权自己的作品通过原创馆的账号发布。个人作者与设计机构达成协议后，也可以授权自己的作品通过已入驻机构的账号发布。作者通过 https://docs.qq.com/sheet/DVWZuZWpOUG5VVk9K?tab=BB08J2 可查询已入驻的设计机构的联系方式与简介。

下面，重点介绍个人作者如何申请挂靠到腾讯原创馆。

欢迎回来

在原创馆 创见视界

密码登录　　　　短信登录

手机 +86 ∨

密码

忘记密码？

注册

首先在原创馆（https://ycg.qq.com/realize）首页选择"登录"。

登录后单击菜单栏中的"变现"按钮，向下滑动，到美化平台页面后按"点击申请"按钮，申请投稿权限。QQ美化开放平台有专人审核投稿资质，通过审核后，作者才有投稿的权限。

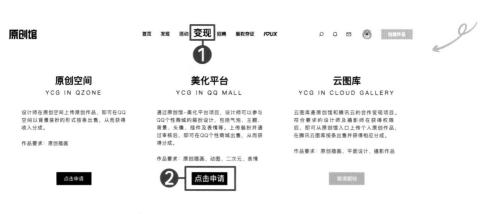

原创馆　　　　首页　发现　活动　**变现**　招聘　版权存证　IOUX

①

原创空间
YCG IN QZONE

设计师在原创空间上传原创作品，即可在QQ空间以背景装扮的形式按条出售，从而获得收入分成。

作品要求：原创插画

点击申请

美化平台
YCG IN QQ MALL

通过原创馆—美化平台项目，设计师可以参与QQ个性商城的装扮设计，包括气泡、主题、背景、头像、挂件及表情等。上传装扮并通过审核后，即可在QQ个性商城出售，从而获得分成。

作品要求：原创插画、动图、二次元、表情

② 点击申请

云图库
YCG IN CLOUD GALLERY

云图库是原创馆和腾讯云的合作变现项目。符合要求的设计师及摄影师在获得权限后，即可从原创馆入口上传个人原创作品，在腾讯云图库按条出售并获得相应分成。

作品要求：原创插画、平面设计、摄影作品

敬请期待

根据页面提示，填写个人信息并上传作品图片，然后勾选同意《QQ 美化平台服务协议》，单击"提交"，进入审核流程。审核周期一般 3 天左右，平台审核通过后，作者注册成功，就可以发布表情包作品了。

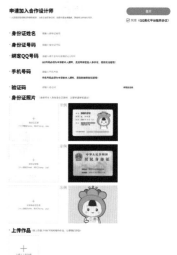

个人作者注册时需注意以下三点。

（1）如果没有通过审核，一般原因是作品质量不佳或者风格不适合，所以尽量保证提交高质量的作品，以便顺利通过审核。

（2）目前原创馆只接受表情包作品。因此，个人作者要提供表情包相关的作品图片。在第一次申请时，我提交的是商业插画作品，被告知由于这属于无法判断的申请项目，所以被驳回。第二次，我提交了微信、QQ上发布的表情包作品截图，很顺利地就通过了审核。

·上传作品 (请上传最少5张不同风格的作品，以便我们评估)

（3）如想发布 QQ 装扮作品，如主题装扮、头像装扮、气泡装扮、背景装扮、名片装扮等作品，个人作者需要挂靠到设计机构。已授权给原创馆的作者，需要与原创馆解除授权关系后才能重新挂靠到其他的设计机构。

2）设计机构

设计机构申请入驻 QQ 美化开放平台，需通过邮箱 ryansze@tencent.com 发送申请，附上企业介绍、预计入驻后的月产量、3 张设计作品。收到邮件后，工作人员会在 3 个工作日内回复。

机构审核相对严格，所以在提交资料时尽量展现机构的设计实力——高产量、高质量，这样会增加通过的概率。同时提交设计作品时，设计机构要注意尽量避开平台上已有的风格，因为如果设计作品接近平台上已饱和的设计风格，也很难通过审核。

② QQ 表情制作规范

按下面的要求准备好素材，就可以上传自己的原创表情啦！

素材名称	数量／张	格式	尺寸／像素	文 件 大 小
表情动画	16	GIF	300（宽）×300（高）	不超过 300KB
表情缩略图	16	PNG	300（宽）×300（高）	不超过 200KB
表情封面图	1	PNG	200（宽）×200（高）	不超过 100KB

表情动画　　在聊天界面中发送的图片。

素材要求

- GIF 格式。
- 300 像素（宽）×300 像素（高），每张大小不超过 300KB。
- 每个表情需加白色描边，以 3 像素的白色描边为佳。
- 表情动画的第 1 帧必须是最完整的一幅图，不能出现空白、残缺或不完整的情况。
- 文件按照 ×××_01.gif、×××_02.gif 依次命名，××× 代表关键词，其长度在 4 个汉字以内。每个表情的关键词都不能相同。关键词可以是中文和英文，不能使用数字、标点和特殊符号。
- 一个表情包固定的表情数目为 16 个。

‹ › 表情动画

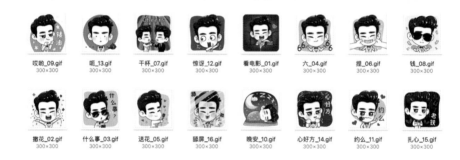

哎哟_09.gif	呃_13.gif	干杯_07.gif	惊讶_12.gif	看电影_01.gif	六_04.gif	捏_06.gif	钱_08.gif
300×300	300×300	300×300	300×300	300×300	300×300	300×300	300×300
撒花_02.gif	什么事_03.gif	送花_05.gif	舔屏_16.gif	晚安_10.gif	心好方_14.gif	约么_11.gif	扎心_15.gif
300×300	300×300	300×300	300×300	300×300	300×300	300×300	300×300

表情缩略图　　在 QQ 表情栏、表情详情页中预览时用到的图片。

素材要求

- PNG 格式。
- 300 像素（宽）×300 像素（高），每张大小不超过 200KB。
- 表情缩略图可以不加白色描边。
- 表情缩略图必须选取表情动画中最完整的一幅图。
- 表情缩略图与表情动画的命名方式相同，按照 ×××_01.png、×××_02.png 依次命名。
- 表情缩略图与表情动画内容必须一一对应。

< > **表情缩略图**

哎哟_09.png　　呃_13.png　　干杯_07.png　　惊讶_12.png　　看电影_01.png　　六_04.png　　捏_06.png　　钱_08.png
300×300　　　300×300　　　300×300　　　300×300　　　300×300　　　300×300　　300×300　　300×300

撒花_02.png　　什么事_03.png　　送花_05.png　　舔屏_16.png　　晚安_10.png　　心好方_14.png　　约么_11.png　　扎心_15.png
300×300　　　300×300　　　300×300　　　300×300　　　300×300　　　300×300　　　300×300　　300×300

表情封面图 ///　在 QQ 表情包商城展示的代表图片。

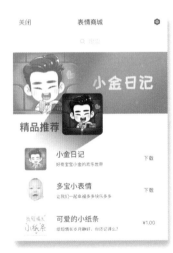

素材要求

- PNG 格式。
- 200 像素（宽）×200 像素（高），大小不超过 100KB。
- 除纯文字类的表情外，表情封面避免出现文字。
- 表情封面的图片应尽量简洁，避免加入装饰元素。
- 合理安排图片布局，每张图片不应有过多的留白。

问 上传的作品版权归谁?

答 根据《QQ美化开放平台服务协议》,上传至QQ美化开放平台的表情包作品版权归属投稿人或授权人。

问 作品上传后的审核流程是怎样的?审核周期大约多久?

答 针对成功提交的作品,平台会有专人进行审核,审核周期大概在8~10个工作日。作者可以随时在平台中查看作品的审核状态。

问 作品的审核标准是怎样的?

答 作品必须为本人原创,平台绝不姑息抄袭、侵权等行为;同时工作人员也会严格按照制作规范进行审核。上传作品前请先了解各类作品的制作规范。

问 审核通过后的作品将在哪里进行展示?

答:审核通过的作品将在手机QQ的表情商城中上架,如果作品很受欢迎,还会在表情商城的精品推荐中进行展示。

问 作品会在平台上产生经济收益吗?产生的经济收益如何分配?

答 不同类型的作品会产生相应的经济收益。个人或机构与平台具体的分成比例、支付方式请查阅《QQ美化开放平台支付服务协议》。

问 已上传至旧平台的表情包作品会自动下架吗?

答 平台迁移不会对已发布的作品有影响,QQ用户可以继续下载和使用原有的表情包。

3.4 搜狗输入法表情开放平台制作规范[1]

ⓘ 登录 / 注册

可通过 QQ、微博或搜狗通行证账号登录搜狗输入法表情开放平台。

1）个人账号注册

个人账号注册的说明如下。

材 料 名 称	说　　明
登录名	①当注册搜狗通行证时，邮箱即登录名 ②当使用第三方账号登录时，系统会生成新的登录名
头像、昵称、 个人简介	①头像：PNG 或 JPG 格式，自定义裁剪，大小不超过 5MB ②昵称：4 ~ 16 个字符，禁止使用特殊字符 ③个人简介：最多 50 个字符
手机号、邮箱、QQ 号	平台会通过 QQ 号、邮件的方式联系运营者，紧急情况下会通过手机号联系运营者

① 资料来源：https://open.shouji.sogou.com/instructions/

续表

材 料 名 称	说　　明
主页	个人的设计主页或个人网站的网址，最多 100 个字符
开通打赏	需勾选"开通打赏"选项且完善身份证与银行卡信息，待工作人员审核后即可开通个人打赏功能
真实姓名	须与身份证上的名称完全一致
身份证号码	仅支持使用中国居民身份证注册
上传身份证照	①JPEG、PNG 或 BMP 格式，大小不超过 2MB ②身份证原件正反面的扫描件或数码照 ③身份证须在有效期内
银行账号、开户行、开户地	①打赏金额将直接汇入个人的银行账户 ②请提供真实的银行卡信息

2）企业账号注册

除部分信息跟个人账号要求一致外，企业还需要额外提供一些资料，具体说明如下。

材 料 名 称	说　　明
登录名	同个人账号
头像、昵称、个人简介	同个人账号
真实公司全名	①与银行卡账户名保持一致 ②须与当地政府颁发的商业许可证书或企业注册证上的企业名称完全一致
营业执照注册号	15 位营业执照注册号
营业执照扫描件	①JPEG、PNG 或 BMP 格式，大小不超过 2MB ②原件扫描件或数码照 ③营业执照需在有效期内
运营者资料：联系人姓名、手机号、邮箱、QQ	平台会通过 QQ 号、邮件的方式与运营者联系，紧急情况下会通过手机号与运营者联系
开通打赏	同个人账号
银行账号、开户行、开户地	同个人账号

② 搜狗输入法表情制作规范

搜狗输入法表情主要包括"表情主图""表情包缩略图""聊天面板图标""表情推广图"四部分。

当内容优质时，表情包将有机会在搜狗输入法的表情商店中获得推广展示。

素材名称	数量/张	格式	尺寸/像素	文件大小
表情主图	12、16 或 24	PNG 或 GIF	190（宽）×190（高）	不超过 200KB
表情缩略图	与主图数目一致	PNG	190（宽）×190（高）	不超过 80KB
聊天面板图标	1	PNG	200（宽）×200（高）	不超过 80KB
表情推广图	2	PNG	1080（宽）×360（高） 1000（宽）×360（高）	不超过 300KB

表情主图　在聊天界面发送的图片。

素材要求

- 动态表情为 GIF 格式，静态表情为 PNG 格式。
- 190 像素（宽）×190 像素（高），每张大小不超过 200KB。
- 数量：只能是 12、16 或 24 张。
- 同一套表情主图必须全部是动态的或者全部是静态的。
- 图片要求透明背景。
- 人物表情要丰富。
- 表情形象要根据具体内容满格设计，四周不要留白太多。
- 动态和静态均要有 1 ～ 3 像素的描边。

表情缩略图　在聊天界面和详情页展示的静态图，与表情主图内容对应。

素材要求

- PNG 格式。
- 表情专辑缩略图、表情单品缩略图均为 190 像素（宽）×190 像素（高），每张大小不超过 80KB。
- 数量：与主图一致，内容对应。
- 需要选择最能够表现主图的关键帧。
- 缩略图不需要添加白色描边。
- 需设置为透明背景。
- 表情形象要根据具体内容满格设计，四周不要留白太多。

聊天面板图标

下载成功的表情展示在键盘内表情列表的图标。

素材要求

- PNG 格式。
- 200 像素（宽）×200 像素（高），大小不超过 80KB。
- 数量：1 张。
- 需设置为透明背景。

表情推广图

每套表情在表情商店推荐页展示的图片。

素材要求

安卓表情商店推广图的素材要求：

- PNG 格式。
- 1080 像素（宽）×360 像素（高），大小不超过 300KB。
- 数量：1 张。
- 构图形式不限于居中构图或左右构图，主画面以表情形象的露出为主。
- 背景色调选用活泼明亮的颜色，避免使用纯白色。
- 主次清晰，辅助元素简洁适当，且要与表情主题有关。

苹果表情商店推广图的素材要求：

- PNG 格式。
- 1000 像素（宽）×360 像素（高），大小不超过 300KB。
- 数量：1 张。
- 构图形式不限于居中构图或左右构图，主画面以表情形象的露出为主。
- 背景色调选用活泼明亮的颜色，避免使用纯白色。
- 主次清晰，辅助元素简洁适当，且要与表情主题有关。

问 表情做多少个比较好，12 个、16 个还是 24 个？

答 24 个。用户更乐于收藏和使用数量多、内容丰富的表情包。这样可以大大增加表情包的曝光量。

问 搜狗表情包的审核周期是多久？

答 目前审核周期很短，一般只需 1 ～ 2 天。

问 搜狗表情包审核通过后，需要预约上架时间吗？

答 搜狗表情包不需要预约上架时间，审核通过后直接上架供用户下载使用。

问 搜狗表情包的打赏收益是全部给作者吗？

答 目前不是，搜狗表情包的打赏是平台收取一定比例后，将余额打给表情包作者。我用 1 元测试，收进账户的金额为 0.69 元。

问 搜狗表情包的打赏如何提现？

答 平台规定提现的最低金额是每人每月 500 元，累计提现超过 800 元需要缴纳个人所得税。每个月 5 号进行结算，5 号前的提现申请将于 15 号左右到账。

问 已上架的表情包还可以进行修改吗？

答 对于已经通过审核上架的表情包，目前暂不支持修改、下架等编辑功能。

第 **4** 章

初级篇：
从简单的静态表情包开始

4.1 概述

　　静态表情包是表情包中最简单的形式，只有一个图层，不会动。在微信表情平台开放之初，很多新作者都热衷于制作静态表情包。我们也从表情包的"基础款"制作开始学起。只有把静态表情包做好，进一步学习制作动态表情包的时候，才会更加顺手。

　　本章使用 Photoshop 进行演示，如果你习惯使用其他软件（如Animate、SAI 等）也没关系，设计理念都是相通的，不必纠结用什么软件。

　　我们现在开始学习制作静态表情包吧！

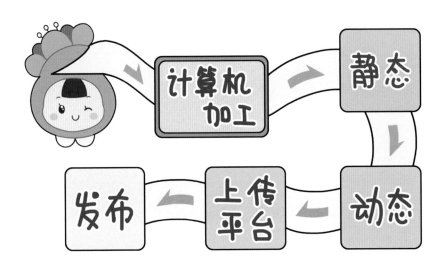

4.2 简单的文字表情包

作为入门级表情包，文字表情包有着制作周期短、门槛低、适用人群广泛、发送量大等众多优势。其中节日类、调侃类文字表情包目前都是比较受大家喜欢的内容，尤其遇到重要节日（新年、情人节、中秋节等），节日类表情包的发送量会急剧增加，它们在表情商店排行榜上遥遥领先。

这一节，我们就从纯手写文字和计算机合成文字两个方面，讲讲如何制作文字类表情包。

1 纯手写文字类

纯手写文字表情包的制作难度非常低，在熟悉软件操作的前提下，"会写字"是制作这类表情包的唯一硬性要求。不必担心自己的字不好看，在整体设计权重上，字体好看＜字体特色＜设计创意＜内容精彩。

接下来，就让我们按照以下的步骤，制作一套表情包吧！

1）确定方向

文字表情包制作的流程比较简单，而产生创意的过程是需要花很多时间的，这是整个制作里最核心的部分。你可以从各种角度思考这样一个问题："什么样的文字表情包更受大家欢迎？"

文字表情包受欢迎的因素包括好看的字形设计、有创意的文字内容、高频使用的日常用语、深入人心的网络热词等。

让我试着从有趣的角度出发，做一套好玩的表情包，我的切入点是"传小纸条"的表现形式。

我选择这个题材，有三个原因：

第一，普适性。大部分人在上学时都有过传纸条的经历，这决定了表情包容易引起共鸣，大家愿意使用。

第二，回忆杀[1]。说到传纸条，人们回想起来的往往是曾经的美好时光，愉快的体验会让人们有使用下去的动力。

第三，制作快。小纸条上写的内容，往往是小而精的，这就意味着制作简单，短时间内就可以完成。

制作方向确定了，那字体选择什么风格呢？

我建议选择自己擅长的字体，这样可以大大节约创作时间，所以我选用平时写得最多的卡通字体。

① 指人们在回忆往事时发生情绪波动。

2）搜集内容

接下来需要搜集关键词，进入罗列素材的阶段。

在这个阶段，我们把所有能想到的好的想法都先写在纸上，最终从中筛选出 16 个或者 24 个最满意的内容，组成一套表情包（下图中红色标注的是我最终选出的内容）。

1.（心形纸条）我喜欢你
2.（纸条回复）我不喜欢你
3.（纸条回复）我也喜欢你
4. 放学别走！
5. 我知道错了
6. 你这么美，说什么都对
7. 老师来啦
8. 能借我一个吻吗？我会加倍还你的
9. 送你一朵小红花
10. 你这是和女神说话的态度？
11. 不回消息，你是想找事吗？
12. 没得商量
13. 晚上吃什么呢？
14. 下班了干什么呢？
15. 悄悄告诉你，你又胖了
16. 你今天想我了吗？
17. 手动给你点个赞
18. 我不说话，是想让你亲亲我
19. 你不理我，我的心好凉啊
20. 告诉你个秘密，我注意你很久了
21. 嘤嘤嘤，你真坏
22. 你说啥？我看不见
23. 你笑起来像个200斤的孩子
24. 保密哈，阅后即焚
25. 对方拒绝了你的小纸条，并且撕个粉粉碎

26. 我妈不让我跟傻子玩
27. 傻媳妇，干吗呢？
28. 傻老公，干啥呢？
29. 颜值越高，责任越大
30. 求安慰
31. 别说了，快还钱
32. 别生气了，好不好？
33. 现在是上课时间
34. 就这么愉快地决定啦
35. 你妈喊你回家吃饭了
36. 小拳拳捶胸口
37. 我饿了，有零食吗？
38. 约你吃饭呀
39. 我膨胀了
40. 作业借我抄抄
41. 传纸条！聊出情感你负责啊
42. 翘课不，被罚站的那种
43. 有人要聊天吗？
44. 你再欺负我，我就告诉你妈妈
45. 你哪里来的自信？
46. 你的良心不会痛吗？
47. 我有一点点想你啦
48. 不跟你玩了
49. 收敛一点可以吗？
50. 别闹，专心听讲

3）初步画出草稿

在纸上或者计算机中画出草稿。如果你不习惯用计算机起稿，也可以在纸上完成这一步。

用计算机绘制首先要新建一个空白文件，打开 Photoshop，选择菜单栏上的"文件"，在弹出的菜单中选择"新建"（默认快捷键 Ctrl+N）。为了便于观察细节，我先把新建的文件做得稍大一些，把宽和高设置成 1000 像素，同时设置分辨率为 72，颜色模式为 RGB 颜色。

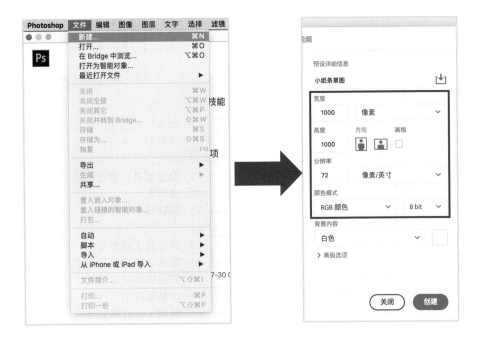

接下来用手绘板在图层上绘制草稿。我设计了以下几款小纸条的样式，多设计几款是为了使表情包富于变化，避免过于单一乏味。这样大家会更有兴趣使用表情包。

| 样式1 | 样式2 | 样式3 | 样式4 | 样式5 |

4）设计定稿

草稿完成后，需要进行优化，可以通过填充色彩、叠加底纹，给小纸条加上影子等方法，细化小纸条的形态。这一环节可以手绘，也可以用网上下载的免费纸张素材，或者自己动手制作小纸条，再拍照当素材使用。

我在平整的纸上叠加了褶皱效果，最终的优化结果是这样的。

接着在纸条上写文字，内容长的写在大纸条上，短的写在小点儿的纸条上。我是用手绘板直接在计算机中书写的，使用了一种铅笔笔刷，这让小纸条看起来更生动，更贴近生活。

虽然纯手写比直接用字库里的字麻烦一点儿，但手写的字会让表情包看起来更亲切，同时也避免了字体侵权的隐患，因此多付出一些时间是值得的。

所有的表情制作完，大致是这样的。

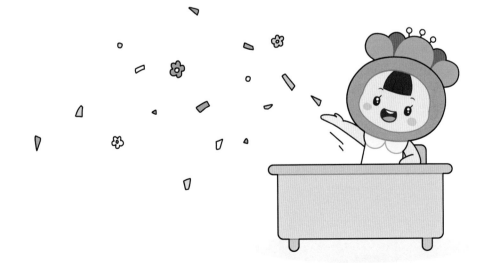

5）导出文件

检查一遍，保证设计都符合制作要求，然后就可以按平台规定的尺寸导出啦！这里用一个表情举例，其他表情依此类推。

（1）保存主图。在 Photoshop 里，选择"文件→导出→存储为 Web 所用格式……"，无论 GIF 格式的主图，还是 PNG 格式的缩略图，都是通过"存储为 Web 所用格式"保存的，所以一定要牢记这个步骤。

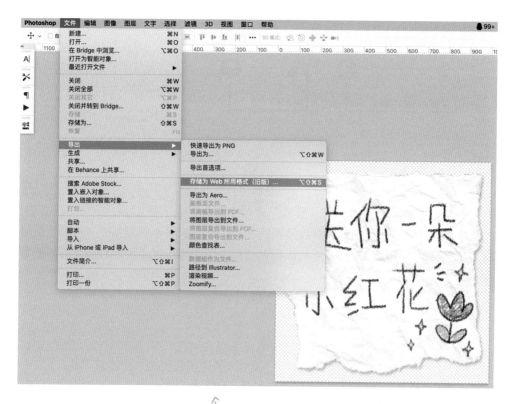

单击后会弹出保存界面，我们可以通过设置相关参数，将图片保存成需要的格式和大小。

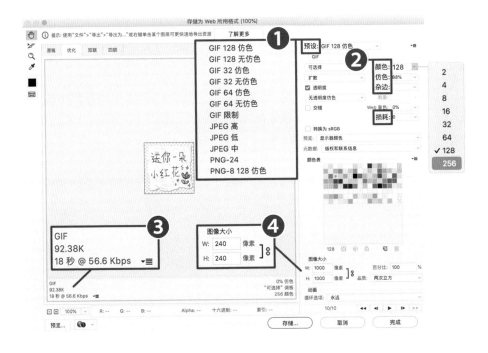

　　首先，选定图片格式。在"预设"选项（图标①处）中选择"GIF 128 仿色"，在"颜色"选项（图标②处）中选择颜色参数。参数的可选范围是 2～256，数值越大，色彩越丰富、细腻，图片的体积也相对越大，体积大小可在界面左下角查看（图标③处）。

　　我个人的习惯是，在体积不超出规定的前提下，把颜色、仿色选项的数值尽量设置得大一些，杂边选项选择"无"，这样保存的图片效果最好。得到的图片体积比预期大一些也没关系，调整界面中的"损耗"值，数值越大，图片体积越小。

其次，调整图片边长。源文件的宽和高是 1000 像素，我们需要调整成平台规定的尺寸，如 240×240 像素，在上页图标④处，把 1000 像素改成 240 像素即可。

最后，单击"存储"按钮保存文件。我一般会将表情保存到专门的"表情主图"文件夹。

（2）保存缩略图。在 Photoshop 里，依旧选择"文件→导出→存储为 Web 所用格式……"，弹出保存界面。预设选项选择"PNG-24"，这样保存的 PNG 图片清晰且没有白边。

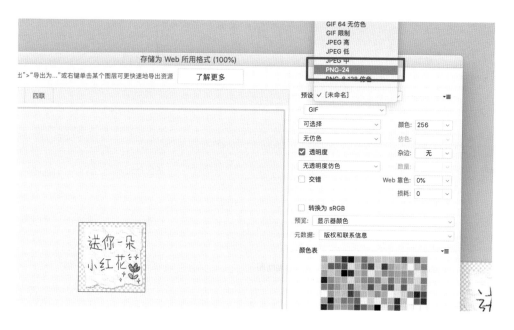

把图像大小改成微信平台规定的尺寸，如 120×120 像素，储存到专门的"缩略图"文件夹。

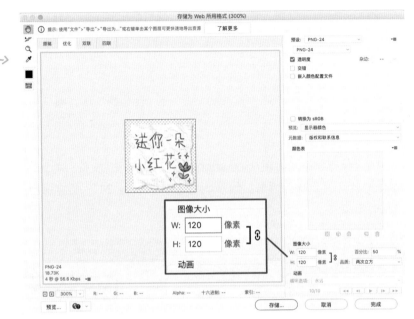

整套表情包都按照这个方式保存到对应的文件夹，表情主图文件夹里是 24 个 GIF 格式表情，宽和高都为 240 像素，缩略图文件夹里是 24 个 PNG 格式小图，宽和高都为 120 像素。

6）上传平台

制作完成所有的表情包文件后，登录表情开放平台进行上传就可以啦！

具体上传流程，我将在第 7 章《开始上传表情包吧》统一详细讲解。

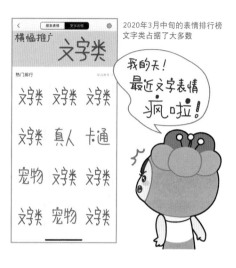

2020年3月中旬的表情排行榜
文字类占据了大多数

表情开放平台审核通过后，我们制作的表情包就可以预约上架时间，正式上线啦！

制作纯文字表情比较简单，如果再结合好的创意，快速批量创作，就有可能产生巨大的影响力。曾有一段时间人们热衷于使用文字类表情包，在发送量排行榜中，文字类表情一度占据了很大比例。

需要注意的是，由于纯文字表情包的火爆，很多作者跟风，大量制作歌词、日常用语、流行词和俏皮话的纯文字表情。针对这种情况，微信加大了审核力度，驳回了很多雷同的纯文字表情包。在未来，纯文字类的表情包如果没有好的创意和设计辅佐，通过审核的概率会越来越小。

总体驳回理由　表情的表现形式和微信已发布的文字表情相似度太高，缺乏创新性。以文字为主的表情应该突出创新性，不同作者投稿的文字表情创意应该有明显差别，否则不能通过审核。

微信表情开放平台也进一步明确了文字类表情的制作规范。

（1）以文字为主的表情必须有动态或图案设计，且要突出表现形式的创新性和趣味性。仅为了满足动态要求而进行无意义的缩放、平移、晃动、闪烁等，脱离了实际的含义或创意，不予通过审核。

（2）对于以文字为主的表情，动态或图案应跟随文字表达含义的不同，有差异化的设计。若所有文字表情的配图、动态设计相同或高度相似，将无法通过审核。

（3）以纯文字为主的表情设计应适用于聊天场景，不考虑用户聊天场景而制作的含有大段歌词、诗歌、广告、标语等的表情包不能通过审核。

这个现象也告诉我们一个道理，与其在一片红海中厮杀，不如花点时间去发现自己的表情包蓝海，做创意的先行者。这比跟着别人的脚步走更有意义，最终自我的成长也是最大的。

② 计算机合成文字类

也许有人要问，网上很多文字表情中用的是计算机中的字体，如果想用计算机中的字体制作表情包，要怎么做呢？

确实，在文字类表情包中，除了手写文字，计算机合成文字也占据着很大的比例。在具体讲解之前，我们首先要了解一个非常重要的知识点——字体版权。

我们在计算机中经常使用的字体，都是有版权的，只有一些字体可被免费使用。

比如目前免费商用的中文字体有：思源系列字体、文泉驿系列字体、站酷系列字体等（具体可扫描附录中的二维码进行查看）。

还有一些字体是有使用条件的，比如微软雅黑，是方正公司授权给微软在 Windows 上使用的，也就是说在 Windows 上调用微软雅黑字体是没问题的，但如果你使用它进行创作，作为商业用途发布，就构成了侵权。如果想在商业创作中使用微软雅黑，需要向方正公司支付版权费用，一般授权期限是一年，具体价格根据用途而定。

我们在制作文字表情的时候，要注意避免侵权行为，这也是我把纯手写教程写在最前面的原因：鼓励大家手写，降低侵权风险。如果不得以需要借鉴其他字体，建议对原字体所做的修改超过 70%。

接下来，我重点演示计算机合成文字的制作过程，至于创作方向、搜集素材和导出文件等环节，跟纯手写表情包制作的思路和原理相同，就不再赘述啦。

1）新建文件

打开 Photoshop，单击菜单栏上的"文件→新建"，设置文档属性。我习惯将尺寸设置得大一些，这样方便操作时查看，导出文件时再缩小，通常我把宽和高都定为 1000 像素。因为表情包仅用于屏幕端，不会做成印刷品，所以我将分辨率设置为72，模式设置为 RGB 颜色。

关于文件的尺寸没有硬性要求，也有人直接设置成平台规定的尺寸，完全按个人习惯来就好啦。

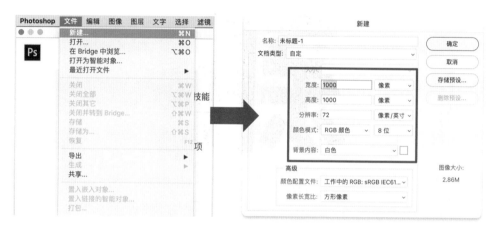

2）确定方向，开始行动

我用一套跟新年有关的文字表情包做示例吧！

选择左侧工具栏中"T"形文字工具（默认快捷键 T），在文件界面单击后，出现一个闪动的光标，这时便可以输入文字了。使用免费字体，输入文字"新"。随便设置文字的颜色，保证后期描线的时候可以看清楚即可。

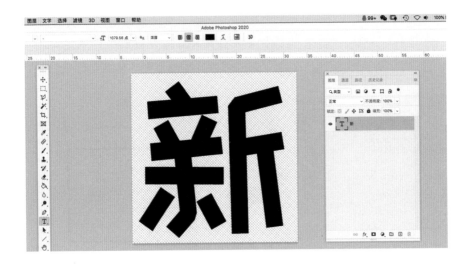

为了保证文字大小一致，可把"新"字保存后同时复制三份，并把文字分别改成"春""吉""祥"。

3）重新设计文字

将文字的不透明度调整为 50%，并在文字图层上方新建一个图层，双击图层名称，将图层重命名为"线稿"。

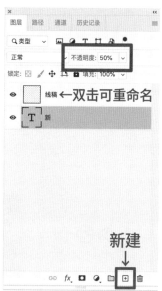

在"线稿"图层上，用手绘板勾勒文字边缘。这是一个发挥想象力的时刻，最终写出什么样的效果，就看你的创新能力啦！

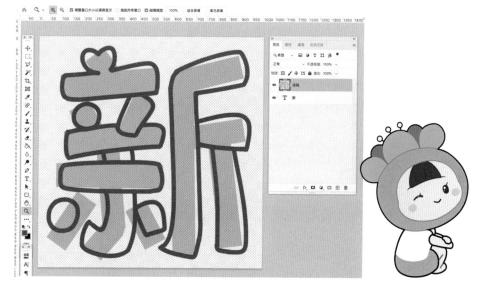

4）给文字填充颜色

单击原文字图层前面的眼睛图标，使其消失，隐藏文字图层。

（1）在"线稿"图层下方，新建一个图层，命名为"底色"。

（2）选择左侧工具栏中的油漆桶工具（默认快捷键 G），并将前景色设置为红色。

（3）保证选项栏上"所有图层"是勾选的状态。

（4）在线稿内部空白处单击，用油漆桶工具把文字填满红色。

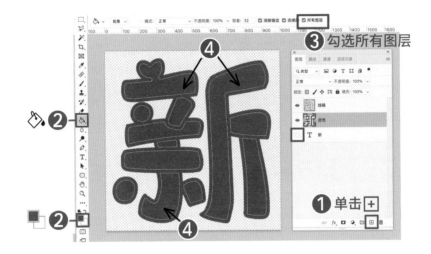

这时候你也许会发现填充颜色和线稿之间有缝隙，这是容差（选取颜色时所设置的范围）设置不合适造成的。

用油漆桶填充颜色，容差很难设置得精准。如果每次填充都需要调整容差，也是非常麻烦的。这里分享两种解决方法。

方法一：描边法。这个方法是我使用频率最高的，非常好用。

双击"底色"图层，弹出"图层样式"，在左侧选项中勾选"描边"，并设置描边的宽度和颜色，然后单击确定，保存。你会发现缝隙已经被填充好啦！

为什么描边宽度设置为4像素呢？因为我判断了一下，4像素左右既可以填满缝隙，又不会因为描边太宽溢出边缘。利用这个方法填补缝隙时，需要根据实际情况，自己判断描边所需宽度。

在"底色"图层上右击，弹出菜单栏，选择里边的"栅格化图层样式"，这样描边效果就保留到了图层上，文字颜色填充就完成了，无缝隙。

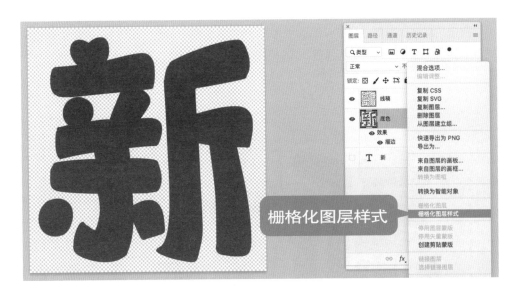

方法二：单击法。用油漆桶单击有缝隙的色块，再完成一次填充操作。单击之后的缝隙会缩小，反复操作，缝隙就被填满了。不过这种方法有一个缺点，在多次单击后，文字边缘有一定概率变得锯齿化，或者填充范围会错乱（跟填充时色块间的色差大小有关）。这也是我没有把它作为首选方式推荐的原因。

以上两种都是有效的填充方法，可以根据实际情况，灵活选择使用。

填充完颜色的文字，看起来还是有点单薄，需要美化一下。以下我的方法仅供参考，如果你有更好的创意，也可以尝试。

　　先调用"曲线"功能，把线稿加深，让字看起来有一个边框。具体操作是单击"图像→调整→曲线"（默认快捷键 Ctrl+M），调整曲线的弧度，使颜色变深。当然，你也可以一开始就用深色描边，浅色填充，一步到位。

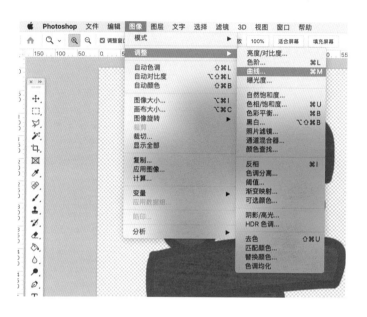

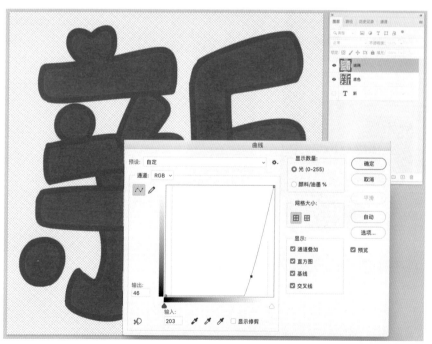

在"底色"图层之上，新建一个图层，命名为"亮边"，右击调出菜单并选择"创建剪贴蒙版"，这样就把"亮边"图层绑定在"底色"图层上了。

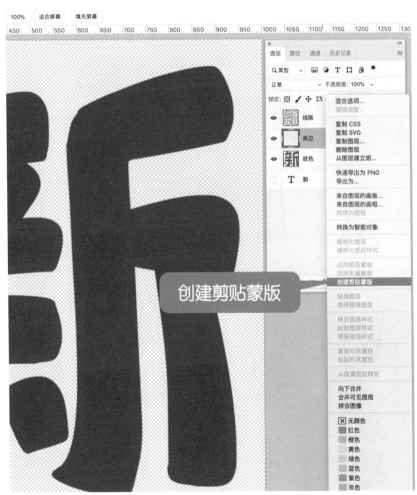

假定左上方为光源位置，用笔在"亮边"图层上画出迎着光源的黄边。

用同样的方式，给字加上"高光"和"影子"。

这里分享一个经验，刚刚的美化操作，如果锁定图层其实也可以上色。之所以介绍"创建剪贴蒙版"的方式，是因为实在太好用了，我受益良多。

我之前和很多人一样，会在"底色"图层上直接涂色，并不创建剪贴蒙版。但当要调整图案内容的时候，我发现修改过程变成了反复擦掉、添加，甚至还要重画。尤其是制作比较复杂的图案，涉及多次修改的时候，这个过程会变得特别耗时。

如果使用剪贴蒙版就完全不一样了，想改哪个图层就改哪个图层，即便删除"高光"图层，其他效果也丝毫不受影响。这样大大缩短了修改时间，效率远远高于直接在图层上绘制。前期细心一点，后边会节约大量时间。使用剪贴蒙版让我在制作表情包乃至绘制商业插画时，可以快速修改图案，提高产出效率。

接下来，用同样的方法，把其他三个字也设计完成。

01.psd
1,000×1,000

02.psd
1,000×1,000

03.psd
1,000×1,000

04.psd
1,000×1,000

这样，我们就制作出了一套计算机合成文字类表情包。

虽然文字设计完了，但是鉴于表情包市场角逐激烈，我不推荐就这样上传到表情开放平台。如果只是这样就上传到平台，结果大概率是在表情包的海洋里扑腾几下，然后就沉了！"磨刀不误砍柴工"，我建议多花几天时间琢磨，给表情添加一些元素或者动画效果，让表情更有创意，使观者眼前一亮。说不定你就是那匹杀出重围的黑马。

至于具体怎么做，一千个人有一千个答案，留下这个课题，发挥一下你无与伦比的创造力吧！

问 主图要不要描白边？

答 以前微信平台要求主图必须描 2 像素白边，后来规则调整，不再对此做强制要求。截至出书时，QQ 平台要求所有主图都描 3 像素白边。搜狗平台要求所有表情要有 1～3 像素白边。

微信平台旧规则	微信平台新规则 已不再有描边要求
• GIF 格式。	• GIF 格式。
• 240 像素（宽）× 240 像素（高）。	• 240 像素（宽）× 240 像素（高）。
• 每张大小不超过100KB。	• 每张大小不超过 500KB。
• 数量：只能是16或24张。	• 数量：只能是 16 或 24 张。
• 需要为图片外围添加2像素的白色描边。	• 同一套表情主图须全部是动态或全部是静态。
• 只能选择动态或静态其中一种。	• 动态表情要设置永久循环播放。
• 动态表情设置循环播放，节奏流畅不卡顿。	• 同一套表情中的各表情风格须统一。
• 图片须设置为透明背景。	• 同一套表情中的各表情图片应有足够大的差异。
• 不要出现正方形边框，避免表情主体有生硬的直角边缘。	
• 合理安排图片布局，每张图片不应有过多留白。	
• 同一套表情中的各表情风格须统一。	

我建议根据自己设计的表情来决定，大部分表情描白边，会看起来更统一、更好看。但有些表情不适合描边，比如前面讲过的"小纸条"表情包，因为已经给纸条加了阴影效果，如果再描白边，阴影部分看起来就会很奇怪。

问 如何注意风格统一的问题？

答 可以在用色、表达方式和构图等多个方面统一风格，使其看起来是一套表情包。比如这套"小纸条"表情，文字偏多，图案仅仅是点缀，那么，整体上，所有表情大致都要这种风格。否则审核时会被以风格不统一为由驳回。

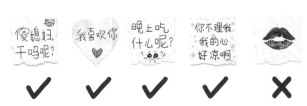

问 被驳回的表情，是不是只能修改再上传？

答 不一定。我在制作微信表情包"可爱的小纸条2"的时候，整套表情大部分都是手写文字和手绘图案，但是其中唇印和对号的表情没有配文字，结果审核时因为"风格不统一"被驳回。我觉得这两个表情如果配文字，会破坏表达的意境，而且文字很多余，所以通过邮件向微信表情开放平台说明情况，很幸运得到了审核人员的认可，最终在没有做修改的情况下顺利通过审核。

发件人: "微信表情审核人员" <wxsticker@tencent.com>;
发送时间: 2018年12月27日(星期四) 上午10:10
收件人: "画画的思诺" <nn2nn@vip.qq.com>;
主题: 回复: 申述说明-微信提交表情【可爱的小纸条2】(Internet mail)

你好，我们会与审核人员沟通一下，你可以重新提交表情，我们会对表情重新进行审核。

wxsticker(微信表情)

发件人: 画画的思诺
发送时间: 2018-12-26 11:54
收件人: wxsticker(微信表情)
主题: 申述说明-微信提交表情【可爱的小纸条2】(Internet mail)

提交表情名称：可爱的小纸条2

表情包作者：诺漫画坊的小马甲

	上架地区	中国大陆
	允许下载地区	全球
	收费方式	
	赞赏协议	《赞赏功能使用协议》

微信平台：
　　我提交的表情，24日被驳回，原因是表情中画的部分"风格不符"，我想就此说明一下。
　　这套表情主打涂鸦风格，有些设计成字体涂鸦，有些设计成涂鸦画，都是我们日常传字条中会出现的内容，风格上并无违和。但我尊重平台意见，对大部分驳回做了修改。
　　只是有一个（左边画圈的红唇），这个表情只印一个唇，好玩、有趣又耐人寻味。如果旁边加文字说明，会破坏这个纸条的趣味性，多放一个字都是多余的，会大大降低表情包的传播性，我实在无法修改。
　　特此说明，请审核的时候放行这个表情，感谢您的理解。

4.3 简笔画也能做表情包

在这一节里，我们提高一点难度，从文字提升到图画，用绘画的形式来做一套表情包。

你也许要问，没有绘画大师的"神仙手"，能否画出表情包?

答案是：能！

我们可以选择简单的表现形式，不必要求自己把画面绘制得多么精美，天真无邪的简笔画有时候反而能直击灵魂，传达出独特的意境。

接下来，我们打开"脑洞"，先想一下，简笔画可以有哪些风格。

ⓘ 关于简笔画

关于简笔画的定义，百度百科上这样说："简笔画是通过目识、心记、手写等活动，提取客观形象最典型、最突出的主要特点，以平面化、程式化的形式和简洁洗练的笔法，表现出既有概括性又有可识性和示意性的绘画形式。"

定义听起来有些复杂，其实就是用简单的线条表达事物的主要特征。

那么，简笔画是如何表现事物的特征呢? 在以下由简到繁的例子中，也许你可以得到一些启发。

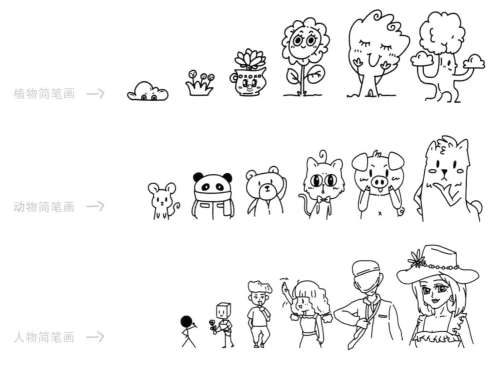

植物简笔画 →

动物简笔画 →

人物简笔画 →

以上是我从拟人的角度随手画的一些例子。简笔画在表情包中的应用，不止这种卡通类，如果你在微信表情商店里搜索，还会发现很多涂鸦简笔画、和指纹结合的简笔画，以及和实物结合的简笔画等，表现形式多样。我们能设计成什么样子，取决于创意的多少，平时要多留意好的想法。

形式众多的简笔画中，和照片结合也是一种比较新颖的形式。目前采用这种方法的案例并不多，大多数照片类表情包还只处于纯照片或者给照片简单配文字的阶段。

恰到好处地给照片配上简笔画，会让原本看起来很普通的照片，立刻变得与众不同。在美化和制作表情包方面，这是值得一试的新方法。

那么，怎样给照片配上简笔画效果呢？至少有三种途径：

（1）使用带特效的手机软件（如"美颜相机"）拍照，并开启特效功能。

（2）利用后期制作软件（如"剪映"），给照片或视频添加贴纸效果，再制成表情包。

（3）手动绘制卡通效果，这种方法比较耗时，好处是根据表情量身打造，制作出的效果是独一无二的。下面这个"多宝小表情"就是采用这种手绘卡通效果制作完成的。

② 制作一套简笔画表情包

理论了解得差不多了，让我们趁热打铁动手做一套表情包吧！

根据前面的内容，制作表情包的大致步骤是：确定方向→搜集内容→初步草稿→设计定稿→导出文件。这个步骤对制作简笔画表情包同样适用。

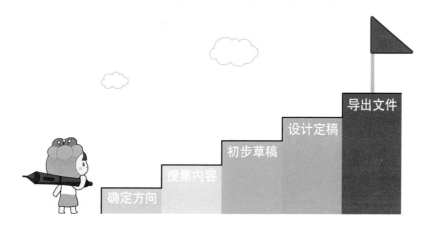

1）确定方向

我用一套之前在儿童节上架的微信表情包做示例，初步想法是用"给你玩具"的表现形式，一只手递出玩具，简单直观，既和儿童节应景，又可以在日常交流中使用。

2）搜集内容

在纸上列出能想到的文案，不放过任何一个想法。

这次我决定在纸上完成文案统计和草稿，选用这种形式，是想给大家展示一种新思路。其实不管是在纸上还是在计算机上，最终目的都是推进表情的完成，选择自己得心应手的方式即可。

儿童节 表情包文案(待选)

婴儿手给出：

1. 玩具皮球　　2. 玩具小汽车　　3. 汽水　　4 气球

5. 一把小心心　6. 棒棒糖　　7. 游戏机　　8. 洋娃娃

9. 电影票　　10 奶茶?啤酒 11 鸡腿　　12 甜甜圈

13. 弹弓子　　14 玩具枪　15 竹蜻蜓　16 泡泡机

17 小鸭子　　18 蛋糕　　19 雪糕　　20 西瓜

21 作业本　　22 礼物盒　23 彩虹屁　24 菜刀

25 文字:节日快乐　26.手雷炮　27 炸弹　28 饭碗

29. 飞吻　　30 玫瑰　　31 便便　32 晚安

猫爪子给东西：

小鱼干、小老鼠、球球、蝴蝶

3）初步草稿

对文案进行筛选，选出 24 个（一套），并绘制对应的草稿。

我平时在纸上起稿很随意，画个大致形状就导到计算机里了。这一次为了能让大家看清楚，我将草稿尽量画得工整，完成度高一些。

因为主题是儿童节，我把拿玩具的手设计成了婴儿肉肉的小胖手，这样更可爱，进而我又联想到大家很喜欢猫爪，所以也添加了猫爪草稿。

考虑到最后可能把表情包做成动图，我在画手部草稿的时候，把动态过程也大致画了一下。

初稿有了，接下来就把每一个草稿都准确定稿吧！

4）设计定稿

把草稿导进计算机里描线。

关于如何导进计算机，早年我是用扫描仪，后来觉得太麻烦了。随着手机像素的不断提高，我现在用手机拍下草稿，再导到计算机里。

常规做法是用数据线连接手机和计算机传输照片。但是我连这一步都觉得烦琐，于是想了个更快捷的方法：把图片发送到微信手机端，再从微信计算机端下载到桌面，非常方便。

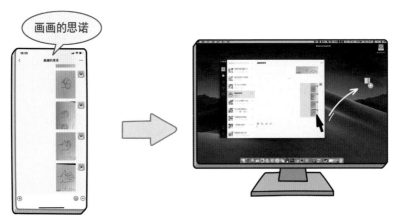

把草稿照片发给自己 　　　　　　　　 计算机端同步，把图片下载到桌面

如果你有更好的方法，也欢迎分享出来，毕竟提高效率是大家都需要的，就如同我写这本书，就是为了帮助想学表情包制作的人们更快地掌握入门方法。

将草稿全部导进计算机后，就可以用手绘板给图片描图上色，把草稿变成定稿了。

我以一个图案为例详细讲解绘制过程，其他表情的制作思路是大致相同的，大家可以举一反三。

首先，在 Photoshop 中提前建好一个正方形空白文件，命名为 01（宽和高大于 1000 像素为佳）。然后单击"文件→打开"，打开草稿。

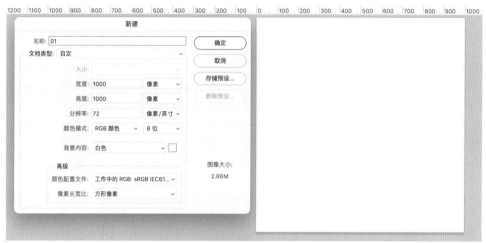

草稿图层上右击，并选择"复制图层"，会弹出一个对话框提示保存，在"目标"选项下，选择之前建好的正方形文件 01 文档，单击"确定"按钮，草稿就导入这个正方形的文件啦。

你也许会有疑问，很多绘画高手直接在草稿上就描线了，为什么要导到一个方形文件中呢？是不是多此一举？

对于表情包制作，这是一个好习惯，因为国内表情开放平台要求主图都是正方形（微信要求 240×240 像素，QQ 要求 300×300 像素），所以提前在正方形的页面中制作，既避免了画完挨个裁切的麻烦，也更方便统一画面布局，节约后期调整时间，提高效率。

准备工作已经就绪，接下来，我们就把草稿变成定稿吧！

先调整草稿，旋转到理想的角度。具体做法是，鼠标选中草稿图层，然后在菜单栏中选择"编辑→变换→旋转"（或者"编辑→自由变换"，默认快捷键 Ctrl+T）。

草稿边缘会出现调整框，光标靠近四个角的时候，会变成两端带箭头的调整图标，此时拖动图片旋转、移动到想要的角度。

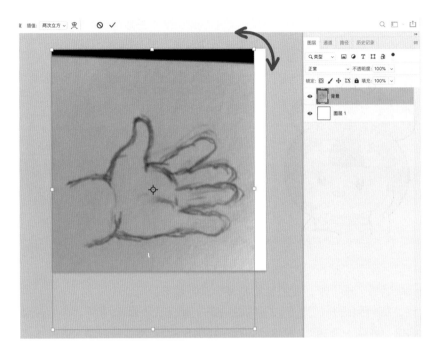

嗯，我想要这个角度，就这样~

降低草稿的透明度，将"不透明度"选项设置到 40% 左右。

单击图层选项卡最下方的"+"小图标，在草稿之上新建一个透明图层。

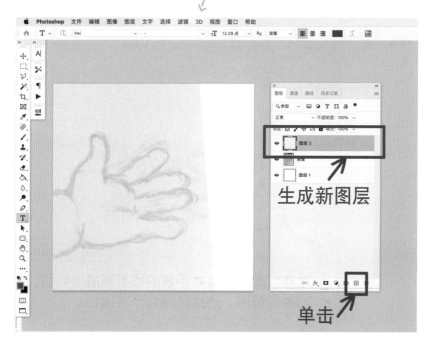

在这个新建的透明图层上，就可以开始用压感笔描线啦！因为我想画粗线条风格的卡通，所以选用了大直径的笔触描线。

描线的时候，不必完全遵循草稿，可以根据情况优化。我对手的形态就做了调整，画得更胖了一些。描线的时候注意画成无缝隙的闭合线条，这样后期上色会方便很多，同时可以选中所有跟手有关的图层，使用快捷键 Ctrl+G 建组，方便管理。

接下来给手上色，先单击草稿图层前边的眼睛图标，隐藏草稿层。然后选择工具栏里的魔棒工具（默认快捷键 W），在手掌线稿的空白区域内，单击一下选取填充范围，这时会出现一圈虚线，表示该区域已被选中。

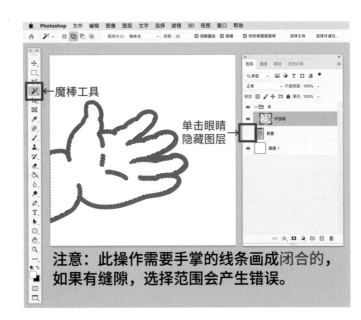

魔棒工具

单击眼睛隐藏图层

注意： 此操作需要手掌的线条画成闭合的，如果有缝隙，选择范围会产生错误。

在线稿层下，新建一个图层，命名为"上色"，将前景色设置成肤色。在左侧工具栏中，选择"油漆桶"工具（默认快捷键G），用油漆桶填充手掌区域，就完成了皮肤的上色。

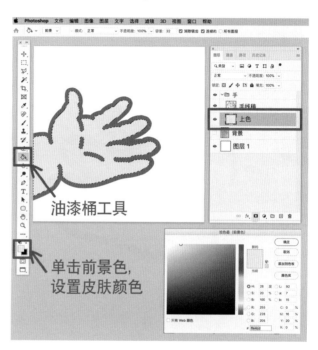

现在的手掌只是填充颜色，有些平淡，让我们来美化一下吧。

考虑到手的大部分会被物品挡住，而物品才是整个表情包的重点，我决定只对手部做简单修饰，不进行太多细节刻画。所以这次上色用一种简单快捷的方式——"锁定透明像素"法。

在选定上色图层的情况下，单击右图中这个像网格的图标（锁定透明像素图标）。

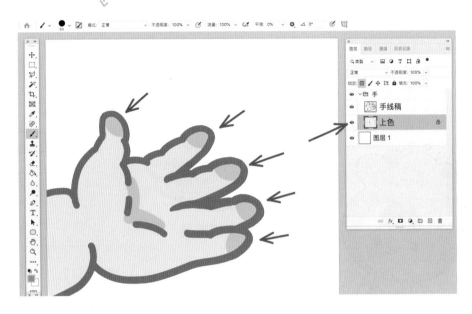

图标被点亮后，我们在"上色"图层里画任何内容，都不会跑出已有的颜色范围，可以放心大胆地给手部加一些色彩。我添加了一些红晕效果。

画完手部，接下来绘制手上的物品。跟前面的描线方法一样，导入物品草稿后，新建一个图层描线，画出一个礼物盒。画的时候我发现俯视角度更符合逻辑，于是调整了草稿的透视。

画出礼物盒的六面体框架后，新建一个图层，填充黄色。然后给礼物盒加上修饰的虚线，最后画上蝴蝶结。建议各个部分在不同图层上绘制，以方便后期修改和调整。

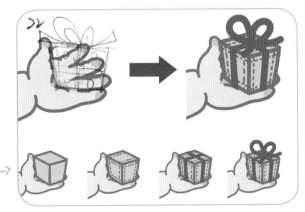

为了方便绘制其他表情，我复制了手部文件：右击手部图层组，单击"复制组"将其另存为一个新文件。

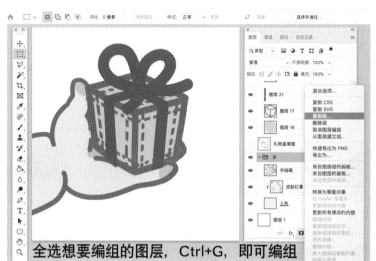

批量复制这个新文件，然后分别在手上画出其他的物品，这套表情包就画好啦。

为了达到比较理想的效果，我在制作过程中调整和替换了一些表情，所有表情完成之后，是这样的。

5）导出文件

如果制作的是静态表情包，那么到这里就可以导出文件了。步骤同上，不再赘述。

　　如果把这套表情包做成动态的，有一个递出玩具的动画效果，会比静态的好很多。所以，也可以把表情做成动图，去实现更好的效果。未来在表情商店中，让我们一起拭目以待吧！

问 有增加表情包曝光量的方法吗？

答 除了提升设计水平外，还可以利用节日来增加表情包的曝光量。因为节日期间，表情包的发送量往往是平时的几倍甚至十几倍，所以针对节日设计表情包，提前通过审核，并预约在节日期间上架，是一个增加曝光量的好办法。

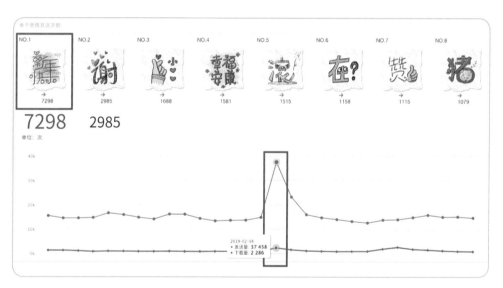

比如，2019 年除夕之夜，"可爱的小纸条"表情包的发送量激增，其中"新年快乐"以 7298 的发送量遥遥领先。

另外，每天新上架表情包的排序，是按预约先后时间排列的，最先提交预约申请的表情包，排名相对靠前。而排名越靠前，被大家看到的机会就越大。所以，要想增加曝光量，也可以尝试在每天零点准时预约上架，让表情包的排名尽量靠前（预约上架时可以查看到排名）！

问 我一提起笔，总有无从下手的感觉，怎么办？

答 作为新手，这很正常，按照本书讲解的步骤，一步一步完成每一个环节，相信你会度过开头的迷茫期。同时，平时多注意搜集相关素材，无论是文字关键词，还是优秀的表情包作品，都会在实际制作时给你帮助和启发。

问 表情包画到一半，有新想法了，我要改吗？

答 一个作品从草稿到定稿，往往要经过一定的修改。比如上文示例的表情包，我在开始上色时，考虑到最近大家特别喜欢淡淡的水彩风，所以，最初的上色版本是这样的。

但上色完成后，我改变了主意。这种上色虽然看起来很柔和，风格也很受大众喜欢，却跟我心目中儿童节的感觉不一样。我印象中的儿童节应该是色彩明快的，给人以快乐和振奋。所以我做了调整，换成了鲜艳的色彩。

虽然无法判断这个决定是否正确，但是我鼓励如果有新想法，就去调整更改。尝试实现自己心中想要的效果，不断思考、试错和改进，也许未必会获得很多赞赏，但终归是走在进步的路上，这本身就是一种收获呀。

问 对新手，还有什么经验可以分享吗？

答 我觉得及时"复盘"很重要。每制作一套表情，我都会做笔记，记录设计想法的产生过程、制作的各个时间节点、可以改善的地方、推广的方式及效果等。及时"复盘"会让你在下次设计表情的时候，少走弯路，一次比一次做得更好。

4.4 设计一个卡通形象吧

如果你对制作表情包的期望，不仅仅停留在简单的文字和简笔画上，那么自己设计原创卡通表情，是你迟早要面对的事情。

能够设计一套原创形象，意味着你对人物表达有更深入的研究，也开始考虑大局，可以把控整体。

这一节，我们就来说说如何设计一个卡通形象吧。

1 确定方向

一开始，除非头脑灵光一现想到好点子，一般情况下你可能并不能明确设计方向。可以通过提问题的方式来寻找灵感，比如：

我想设计动物、人，或者其他？
我想设计的是男生、女生，还是无性别特征？
我期望的形象是阳光的、害羞的、帅气的，或者其他？
形象有什么记忆点让人印象深刻？
......

问题问得越多，你脑海中的形象会越清晰。比如上边的问题，我可以这样回答：

我想设计一个男生。

性格阳光、充满正能量，又有点可爱。

人物穿西装，有个大背头。

② 设计形象

开始画草稿。一般建议多设计一些版本，在其中选择比较满意的几个再进行优化。

选定基本达到预期各个条件的两个草稿后，在此基础上优化卡通形象。

③ 搜集关键词

如果做一个系列表情，选择什么题材比较合适呢？

考虑到大家对话中高频使用的，一般都是一些日常交流用语，所以这套表情包决定设计成日常题材。

我平时有搜集关键词的习惯，存在文档里，用的时候翻出来看，很方便。

表情包关键词汇总								
类别	**关键词**							
日常类	你好	谢谢	早安	午安	晚安	想你	爱你	比心
	哭	冷漠	生气	拥抱	加油	OK	哈哈哈	嘻嘻
	嗯嗯	洗澡	扎心	棒棒哒	出发	偷笑	赞	人呢
	买买买	捂脸	惊讶	唉	吧	哼	害羞	拜拜
红包类	巨款	抢不到	人人有份	发红包啦	好大的红包	跪求红包	一分钱也是爱	一分钱才不是爱
	抠门	不要停	完美错过	铁公鸡呀	手气棒棒哒	最佳者继续	错过了一个亿	让我变成锦鲤吧
	惊喜	快发吧	谢谢老板	准备好啦	静静等红包	手速太慢啦	深水红包炸弹	出来抢红包啦
减肥类	跳绳	呼啦圈	跑步机	祝我瘦	今天减了吗	仰卧起坐	明天开始减肥	我不吃，就闻闻
	称体重	俯卧撑	甩肉肉	捏肚腩	称坏了吗	你该减肥啦	燃烧我的卡路里	管住嘴，迈开腿
	减肥中	举哑铃	捏胖脸	瘦成闪电	想瘦怕胖	一起减肥呀	不瘦20斤不露面	吃饱了才有力气减肥
谐音类	蟹蟹 (谢谢)	稀饭 (喜欢)	枣上好 (早上好)	狠青松 (很轻松)	好菇毒 (好孤独)	雨我无瓜 (与我无关)	蓝受香菇 (难受想哭)	准备出花 (准备出发)
	鸡冻 (激动)	蕉绿 (焦虑)	碗上好 (晚上好)	李解 (理解)	蒜你狠 (算你狠)	小公举 (小公主)	想入妃妃 (想入非非)	蚌埠住了 (绷不住了)
	大虾 (大侠)	冲鸭 (冲呀)	太南了 (太难了)	夺笋啊 (多损啊)	歪果仁 (外国人)	有木有 (有没有)	肿么肥四 (怎么回事)	笑对人参 (笑对人生)

④ 画出草稿

筛选和补充关键词后，便可以根据关键词在纸上或计算机中设计草稿了，我这次选择在纸上画草稿。

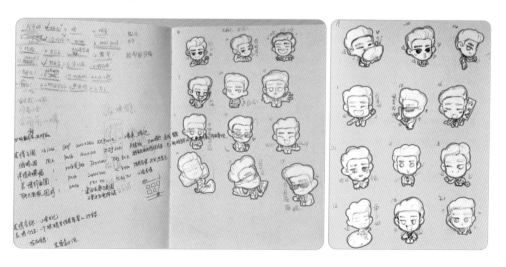

在这个阶段，请尽情发挥你的创造力，人物形象的创作尽量紧扣关键词含义。

5 确定最终稿

草稿画完后，就可以描线并定稿了。

因为考虑到可能会把表情做成印刷品，所以初始文件我设置成了边长 2000 像素，分辨率 300dpi，CMYK 颜色模式。

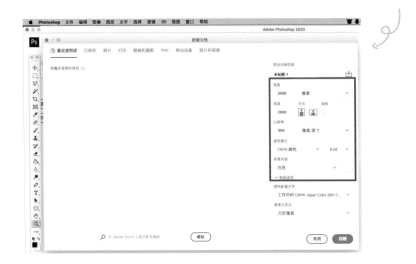

把草稿发到计算机里，如果看不清楚草稿，可以通过调整"色阶"来处理一下。具体方法是：用 Photoshop 打开草稿，单击菜单栏上的"图像→调整→色阶"（默认快捷键 Ctrl+L）。

调出色阶面板，移动黑箭头和白箭头的位置，直到草稿变得清晰、明朗。在草稿层上方新建一个透明图层，命名为"描线图层"，用来对草稿进行描线。

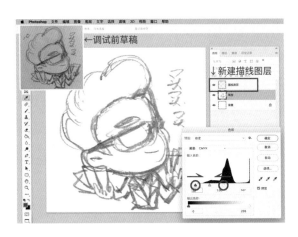

为了便于观察，把草稿的不透明度降低到 40% 左右，接下来就可以在"描线图层"上描图啦。我把笔刷直径设定为 15 像素，其他表情描线都用这个尺寸，以保证整套表情看起来和谐统一。

接下来就放手描线吧！以下是 7 个示例，其余表情的描线原理都是一样的。

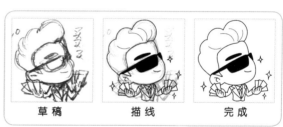

| 草 稿 | 描 线 | 完 成 |

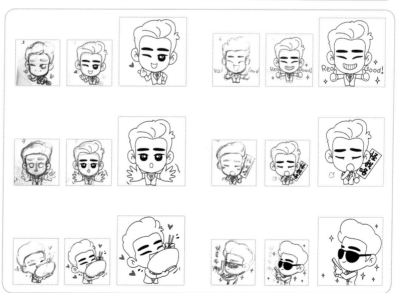

所有线稿绘
制完是这样的。

6 完成上色

线稿完成后开始上色。对人物各部分的颜色，我都规定了色号，以使画面更统
一。我的上色方法是先用"油漆桶"工具平铺底色，再添加高光和阴影。

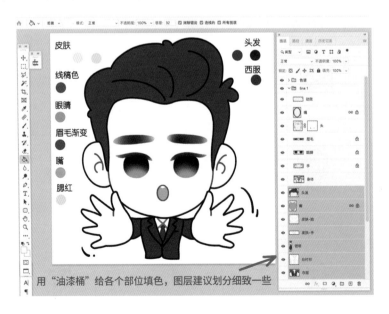

用"油漆桶"给各个部位填色，图层建议划分细致一些

- 上图中的色谱是展示给大家看的，平时上色，不用专门列色谱。画好一个人物后，其他人物的颜色，直接用吸管吸色就可以了。

- 图层建议划分细致一些，我是各个部位分别上色的，这样做后期细化和修改都很方便。
- 眉毛和眼睛在锁定图层后，用喷枪工具喷出渐变的效果。

关于上色细化的方式，前边已经讲过两种："创建剪贴蒙版"法和"锁定透明像素"法。这两种都是比较基础的方法。这次上色因为只有一层高光和阴影，所以我用"锁定透明像素"的方法来实现：锁定各个图层，给各个部位分别画上高光和影子。

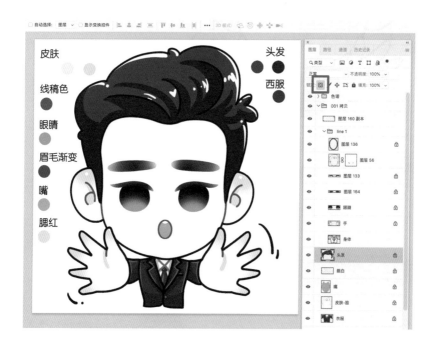

在新图层中，画出眼睛里的五角星，并把这个"五角星"图层的属性设置为"叠加"。

最后给眼睛画上白点表示高光，整个表情就完成啦！

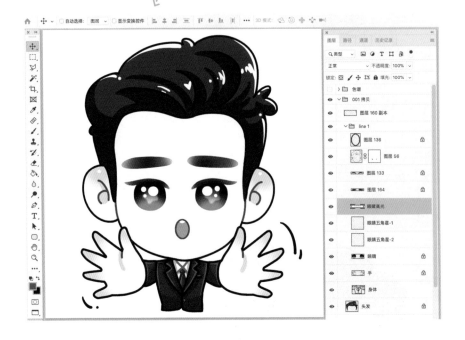

以上的绘制方式简单快捷，导出的文件体积又很小，非常适合新手。熟练掌握基本方法之后，我也鼓励你突破这种平涂的上色方式，去探索更多的方法，比如无边线的厚涂法，或者用独特的笔触上色，这些都是很特别的表现方式。图像色彩相对复杂时，图像体积会相应增大，只要留意把文件体积控制在上传要求范围内即可。

问 制作卡通人物表情包，有什么提高效率的技巧？

答 把人物各部分元素单独保存，制作时遇到视角相同的表情，素材可以通用，这是一个提高效率的好办法。另外，上色时，可以给各部位分别上色，这样方便调整和修改。色彩可以使用吸管工具吸色，保证整套表情的颜色统一。

问 我想让色彩更丰富，可以用渐变颜色上色吗？

答 可以的，渐变色彩会增加表情的文件大小，但微信平台对表情的文件大小放宽了要求，500KB 以内即可。只要不是色彩变化特别多或者动画太复杂，文件大小一般都不会超标。

问 关于配色，有什么建议？

答 好的形象配色，也遵循着去繁从简的原则。颜色过多，会让人觉得眼花缭乱，本意是吸引眼球，结果往往适得其反，太过复杂反倒无法令人记忆深刻。

问 还有什么经验可以分享吗？

答 制作本身是一个不断优化的过程，在整个表情包制作中，我们都不要拘泥于固定内容，要不断思考和改进。比如在描草稿的时候，我发现"枣上好"这个表情，虽然在字面上很有创意，但考虑到它只会在早上被使用，又不像"晚安"表情那样，同时含有睡觉和再见等多种含义，所以最终我把它替换掉了。

第 5 章

中级篇：
用Photoshop让表情动起来

5.1 概述

这一章，我们从 Photoshop 制作实例开始，开启我们的动画之路！

目前，市面上制作表情包的软件很多，种类及性能对比可参见下表。Photoshop 因为在绘画、动画和格式转换等诸多方面功能强大且实用，所以是设计师们必须掌握的基础软件。

Logo	名　称	类　型	推荐指数	软件介绍
Ps	Adobe Photoshop	图像处理	★★★★★	非常强大的图像处理软件，入门级必备软件，有强大的特效功能。随着版本的迭代，涉足的领域已扩大到绘画、动画和3D。在色彩变化表现方面优于Animate
An	Adobe Animate CC（Flash）	二维矢量动画	★★★★★	由 Adobe 开发的专业级二维动画制作软件，它具有缩放不失真、文件体积小和修改方便、快捷等优点。因为是矢量软件，所以在色彩表现形式上略显单一
	Easy Paint Tool SAI	绘图软件	★★★★	一款优秀的绘图软件，体积小巧，有丰富且强大的笔触表现，是很多画手钟爱的软件，可作为动画前期绘图工具使用
Ai	Adobe Illustrator	矢量图形	★★★	广泛应用于出版、多媒体的矢量插画绘制软件，也有表情包作者使用它制作前期画面
Ae	Adobe After Effects	视频处理	★★★	一款视频后期制作软件，可以高效且精确地创建引人注目的动态图形和震撼人心的视觉效果
G	3D Studio Max	三维动画	★★	三维动画渲染和制作软件，可用于三维风格的表情包制作。学习门槛相对较高

如果你没有表情包制作的基础，在开始做动态表情之前，我建议你先熟悉一下软件，了解相关的基础概念，比如像素、帧、时间轴等名词。如果可以，研究一下动画运动规律，这将会大大提升动画制作效果。关于学习渠道，市面上的书籍和网络教程都可以助你一臂之力。

5.2 实例：让文字动起来

还记得之前制作的文字表情包"小纸条"吗？这一节就来演示如何利用 Photoshop 时间轴（逐帧动画）让小纸条动起来。

在制作"小纸条"表情包时，我特意调查过表情商店里的同类表情，发现虽然也有类似作品，但都是静态模式的。我觉得，如果有一个"丢"纸条的过程，表情会更生动有趣，于是我萌生了做动态小纸条的想法。

有了这个想法后，我在原有小纸条图层上，先制作出"丢"这个过程的其他关键帧。

为了方便查看和编辑，我习惯把每一帧的各个图层编成一个组。

a

b

c

d

e

再补出过渡帧。多复制几个纸团图层，根据抛物的运动规律，调整纸团方向，缩放纸团的大小，适当手绘一些抛物轨迹线，如下边小图中的1、3、4、6为补出来的过渡帧。

		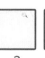							
1	2(a)	3	4	5(b)	6	7(c)	8(d)	9(e)	10

接下来，我们从"窗口→时间轴"调出时间轴模块。

（1）单击"创建视频时间轴"。

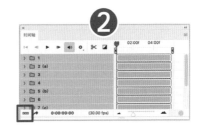

（2）单击左下角的三个点图标，将界面转换为"时间轴动画"。

（3）单击界面中的"+"，新建10个帧（对应图层中的10帧编组）。

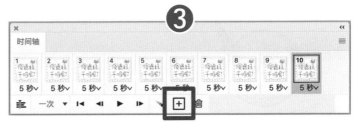

调整每一帧的内容，让每一帧都对应相应的图层。比如在第 1 帧时，图层文件夹 1 是显示状态，隐藏其他图层，第 2 帧时，图层文件夹 2 为显示状态，隐藏其他图层，依此类推。

如果发现有个别图案摆放不理想，可以同时进行调整。

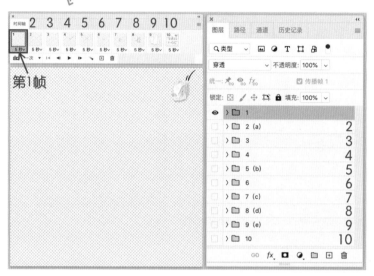

默认每一帧的停留时间是 5 秒，有些太长了，需要调整一下。选中所有帧后，单击秒数后边的小箭头弹出时间设置，暂且都设置成 0.2 秒。同时查看一下循环模式，单击小三角图标，把循环模式设置成"永远"。

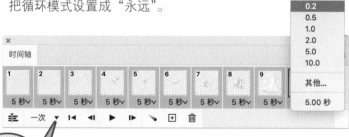

到这里，表情的动画效果已经初步完成了，单击播放，看看效果。也许表情运行的节奏跟预期有差距，没关系，这是调试每个表情必须经历的过程。

我想在丢纸条的过程中有"颠一下"的效果，在最后一个画面稍微停留，让大家看清楚文字。我多次调整纸团的大小和位置后，终于实现了心目中的理想效果。参数如下：

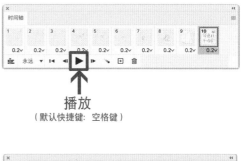

播放
（默认快捷键：空格键）

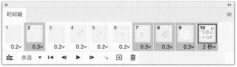

调整后

至此，一个表情的动态效果就制作完成啦，剩下的表情也按照这个原理制作。所有"小纸条"表情弹出来的形式，我都用了同一个动画效果，所以制作整套表情包时，只需替换最后一帧的纸条内容就可以啦。

另外，表情包中黄色的小纸条，是在每一帧上
把图层属性设置为"正片叠底"，叠加了一层黄色。

表情制作完成后，用之前讲过的方法导出文件就可以啦。

在微信和 QQ 表情商店里搜索"可爱的小纸条"，都可以搜索到这套表情的完整版。

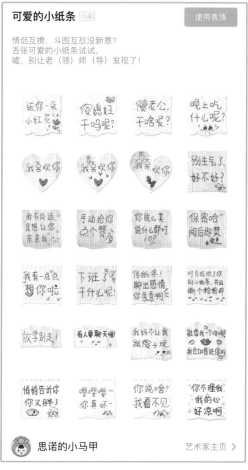

微信

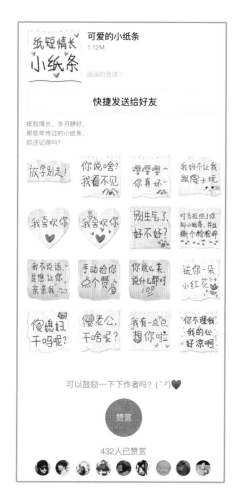

QQ

5.3 实例：让卡通人物动起来

在这一节里，我们用 Photoshop 时间轴的另一种表现形式——视频时间轴演示如何让卡通人物动起来。

也许有人会问，Photoshop 时间轴的两种表现形式（逐帧动画、视频时间轴）有什么区别呢？

我个人认为，逐帧动画方便新手入门，适合最简单的、几帧之内就可以完成的动画；视频时间轴的适用性更广，功能也更强大，可以给动画添加音频和视频。

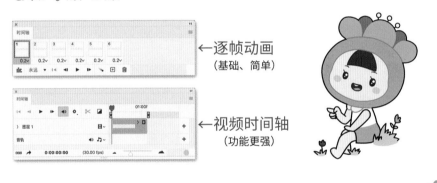

← 逐帧动画
（基础、简单）

← 视频时间轴
（功能更强）

如果你想制作更好的表情包，视频时间轴是你必须要迈过去的"门槛"，学会之后，你会发现，自己制作表情包的技能提升了很多。

下面就来看看怎么通过视频时间轴来制作动画。

运用时间轴制作动画，需要先将人物可能会产生动作的部分单独分层，以便在设置动画效果时可以灵活调用。

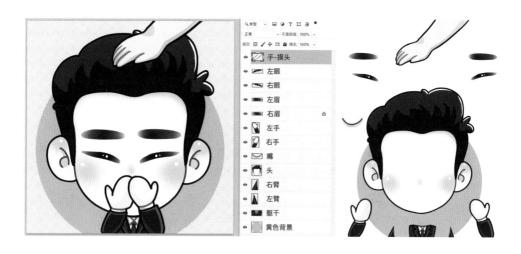

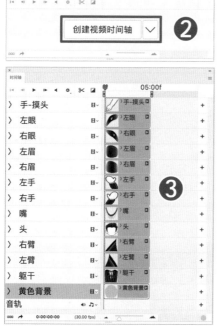

（1）在菜单栏上单击"窗口→时间轴"，调出面板。

↓

（2）单击面板中心的"创建视频时间轴"。

↓

（3）生成所有图层在内的动画时间轴（系统默认时长为 5 秒）。

我们需要调整各个图层的位置、动态以及时长。

首先，系统默认的动画时间过长，拖动节点标志，设置工作区域时长为1秒左右。同时通过拖曳，把所有图层都缩短为同样的时间。

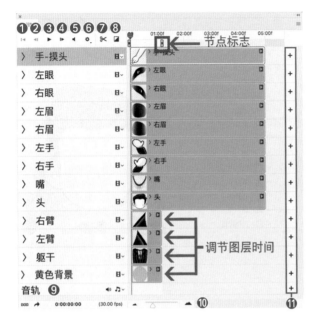

❶ 回到起始点

❷ 上一帧

❸ 播放动画

❹ 下一帧

❺ 声音开关

❻ 设置动画（分辨率、循环播放）

❼ 在播放头处拆分

❽ 选择过渡效果并拖动以应用

❾ 添加音频文件

❿ 缩放时间轴比例

⓫ 向轨道添加媒体

说明：❶~⓫为其他功能键介绍。

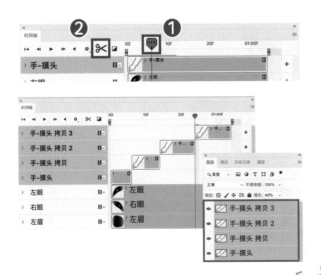

根据自己想要的动画效果，调节图层在时间轴上停留的时间和位置。

比如，制作手摸头的动作，选择手部所在的图层，把时间轴区域的光标①调整到理想的位置，然后单击剪刀图标②，将动画剪成两段，重复操作，将动画拆分成4段。这时，图层界面中的手部图层也相应变成了4个。

为方便编辑，拖动已拆分的手部动画，将其拖曳到同一层里。这时你会发现，在图层选项卡里，对应的手部图层都被编到了同一个视频组里。也可以不做这一步，直接编辑动画，只不过界面看起来会乱一点。

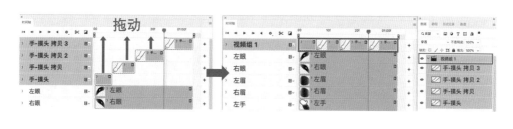

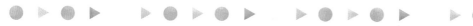

时间轴上的光标经过哪一帧，屏幕画面显示的就是哪一帧的效果。根据这个原理，对紫色的动画区域进行调整，沿时间线移动光标，在对应的每个时间段上拖曳、拉伸、移动、复制、粘贴各个图层的动画效果，以达到最终想要的效果。

比如，我要制作手摸头这个动作，前0.3秒画面里没有手，之后手从画面外伸进来。那么我需要把所有的动画效果向后拖动，留出前0.3秒的空白（下图①），光标移动到②动效位置后，调整对应的"手 – 摸头"图层，摆放到刚刚进入画面的位置。

同样的道理，再次移动光标到③的位置，调整对应的图层"手 – 摸头 拷贝"，向下移动一点，更接近头顶的位置。

以此类推，在④~⑧处，稍微旋转手部所在的图层，分别调整成摸来摸去的角度即可。

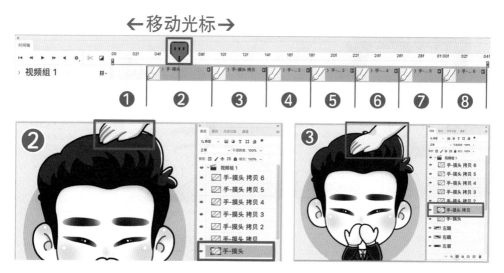

其他部位动作制作也是这个道理，所有动画制作完，时间轴是这样的。

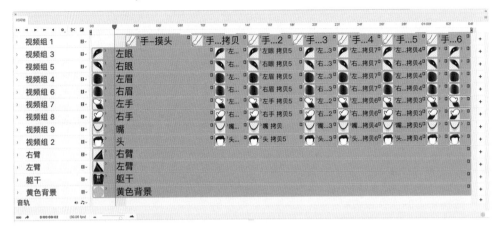

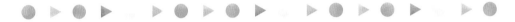

单击"播放"按钮，进行检查，看看哪里还可以改进。检查后，我决定加一些表达动作的线，使画面更生动。新建一个图层，命名为"动态线1"，在该图层上，根据手的运动方向，在手边位置画两条线，强化手的动作。参照手的动作时间，调整"动态线1"的位置和时长，把不需要的部分剪切后删除。

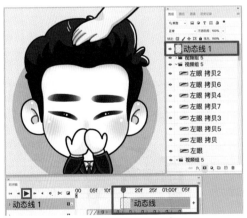

用同样的原理做出"动态线2"，表达手回来的动作。

我还想让动态线再明显一些，于是把人物身上也画上动态线，进一步强化，图层设置和分布如下。

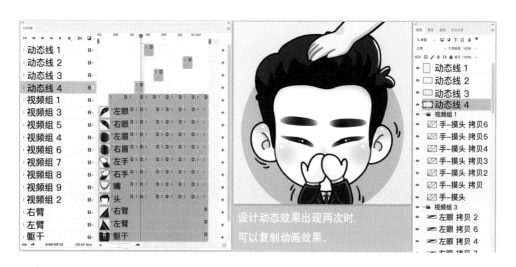

设计动态效果出现两次时，可以复制动画效果。

至此，动画效果完成啦！这个示例属于动画制作的入门级别，主要展示时间轴的各项功能和使用方法，让大家快速熟悉时间轴的操作原理。相信熟练掌握技能后的你，一定会做出更优秀的动画。

关于这个动画源文件和完成图，我放在工具包中，感兴趣的读者可以扫描附录的二维码查看。

5.4 实例：真人表情包的制作

目前，表情商店里的真人表情包大致分为两种：一种是明星表情包；另一种是普通人自己拍摄的表情包。

明星表情一般由影视公司制作发布，可以从明星的影视剧或视频中进行截图，然后再加工制作；也可以请明星通过绿幕拍摄，再处理掉背景的绿色，换上其他背景或特效。制作明星表情包，无论是否开通赞赏，都需要取得肖像授权，否则最终无法通过审核。

普通人制作个人表情包，相对简单一些，但同样需要填写授权书，授权书模板可以在官方平台下载。为避免不必要的纠纷，我建议只做自己或者家人的表情，如果一定要做朋友或同事的表情包，建议事先让对方给你写授权证明。

① 真人静态表情包

真人静态表情包制作非常简单，通常是在图片上添加文字，使用 Photoshop 或者专门给表情配文字的手机软件都可以实现。这里以 Photoshop 为例演示一下操作方法。

打开软件，新建一个空白文件，将已经拍好的照片导入计算机，并拖曳到新建的文件中。

单击菜单栏上的"编辑→自由变换"（默认快捷键 Ctrl+T），调整图片的大小和角度，摆放到满意的位置。

利用"圆角矩形工具"（默认快捷键 U），在画面上拖曳出一个矩形。

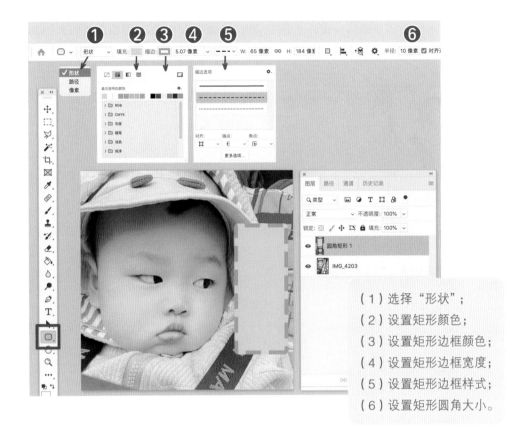

（1）选择"形状"；
（2）设置矩形颜色；
（3）设置矩形边框颜色；
（4）设置矩形边框宽度；
（5）设置矩形边框样式；
（6）设置矩形圆角大小。

　　在矩形框里，可以用字体工具写"冷漠"二字，但我更推荐手写，这样看起来既特别又没有侵权风险。写完后再装饰一下画面，双击文字图层，弹出"图层样式"，勾选里边的"描边"，给文字描白边。然后给边框描一个深蓝色的边，最后新建一个图层，画一些白雪和北风效果。

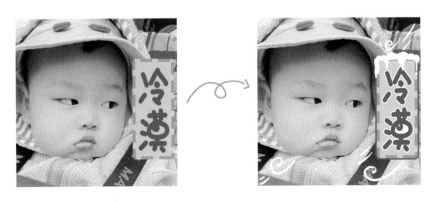

给真人图片做一个圆角，使其看起来更美观，具体方法是：选中所有图层，使用默认快捷键 Ctrl+G，把所有图层建到一个组里。

给组建立一个图层蒙版，使用圆角矩形工具（默认快捷键 U），把工具栏上①处的"形状"选项，换成"路径"，设置一个合适的圆角大小后，在真人照片上拖曳出正方形路径。

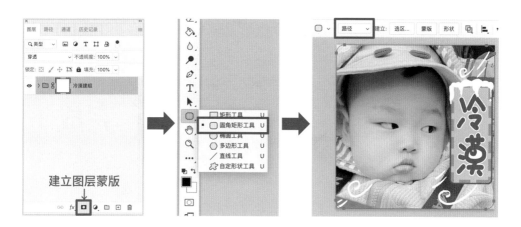

在"路径"模块下，单击底部按钮，将路径转换为选区，此时选框边成了虚线框。

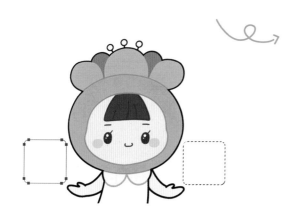

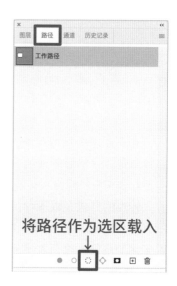

对选区进行反选（默认快捷键 Ctrl+Shift+I），单击选择蒙版，用油漆桶给四角选区填充纯黑色（色号 #000000）。这样会发现四角的图案不见了，取消选择范围（默认快捷键 Ctrl+D），圆角就做好啦。

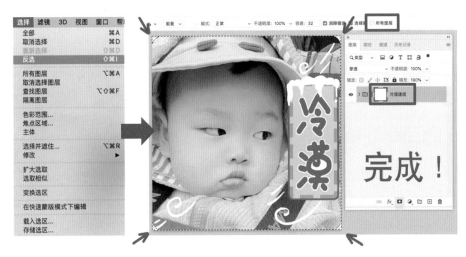

接下来按照之前讲过的，把图片导出成规定的格式就可以啦！

② 真人动态表情包

真人动态表情包是通过将视频剪切加工，直接或经过修饰后制成的。所以制作的核心其实是：如何把视频格式转换成 GIF 动画格式。

转换的方法有很多种，在网络中，如果用搜索引擎查询"视频制作表情包"，你会找到很多用专门软件改制表情包的教程，这是一种制作途径。

如果你想知道如何用 Photoshop 制作真人动态表情，那么，接下来的内容会帮到你。

1）准备视频

先用手机拍好表情视频。鉴于平台对文件体积有限制，视频内容越精、历时越短，越有利于后期剪辑，建议把时长控制在 4 秒之内。这样通过 Photoshop 后期处理后，文件体积基本都在要求的范围内。

如果觉得拍摄时长不好把握，也可以选择一些带有拍摄表情包功能的手机软件，我之前的"多宝小表情"，就是用美颜相机里的表情包拍摄功能制作的。

2）导入计算机

打开 Photoshop，单击菜单栏上的"文件→导入→视频帧到图层→选择要制作的视频文件打开→弹出选项框"，根据实际情况设置。

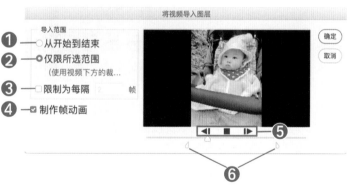

（1）整条视频全部导入。

（2）选取部分视频导入。

（3）给视频减帧，数字越大，视频越短。

（4）必选项，勾选此项，自动在时间轴上生成帧动画。

（5）预览键，可以选择上一个、播放（停止）、下一个。

（6）节选视频时，用来调节开始和结束的位置。

3）裁剪尺寸

我选择的视频比较长，所以选取部分视频导入的方式，通过调节起始点节选了一部分
视频导入计算机。导入计算机后，在时间轴上可以看到，视频被拆分成了 28 个静态帧。

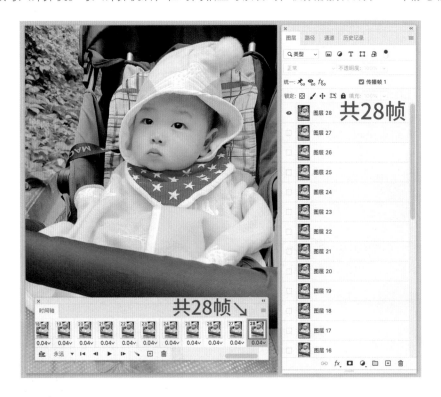

选择矩形选框工具（默认快捷键M），按住 Shift，在需
要的画面范围拖曳出正方形选区，并裁切。

4）调整体积

这时，表情的雏形已经出来了，但 28 帧的表情，文件体积是超标的，最好控制在 15 帧左右。所以，需要做减帧处理。我经常的做法是，内容相近的两帧只保留一个——删除效果模糊的帧。

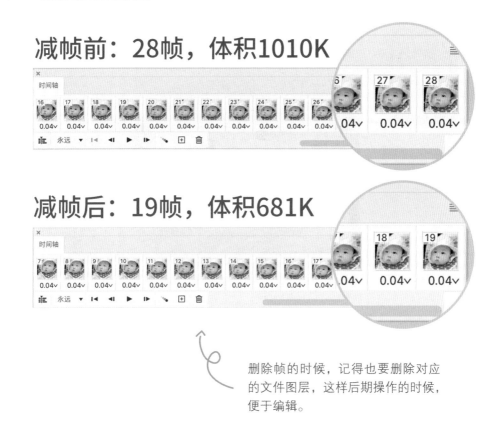

删除帧的时候，记得也要删除对应的文件图层，这样后期操作的时候，便于编辑。

5）进一步优化

现在可以给表情加文字了。

如果只是想给动画加简单的静态文字，那么在第 1 帧处新建一个文字图层，输入文字就可以实现。或者导出动画后，用可以配文字的手机软件制作。

这里我稍微增加一点难度，介绍如何用 Photoshop 添加动态文字。

从第 1 帧开始，每选定一帧后，在该帧对应的图层上添加文字效果。比如下图是第 2 帧的界面，在第 2 帧对应的图层 2 上，输入文字"雨我无瓜"，同时给文字加边框效果。为了查看，我把所有第 2 帧的内容编到一组里（组 2，默认快捷键 Ctrl+G）。其他帧以此类推进行制作。

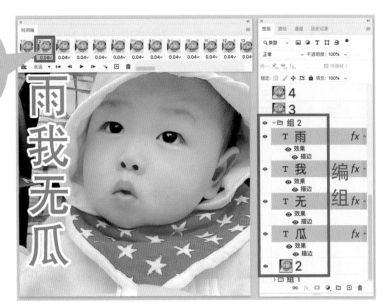

- 必须先选定帧，再对帧所对应的图层进行编辑。即选定第 1 帧时制作图层 1，选定第 2 帧时制作图层 2，否则会出现运行时图案错位的情况。

- 如果需要保持每帧的文字位置一致，可以先将第 1 帧的文字另存为文字层，制作其他帧的时候，先复制之前存好的文字层，再对文字进行调整，这样位置不容易出错。

我最终决定做成文字一个一个出现，然后抖动的效果。于是我隐藏掉第 1 帧的所有文字图层，点亮第 2 帧的"雨"字图层，在第 3 帧、第 4 帧和第 5 帧，分别同时点亮两个字、三个字和四个字的图层。在关键的第 6 帧、第 8 帧和第 10 帧，稍微旋转文字角度。

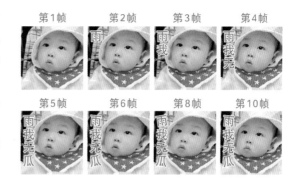

6）导出文件

设计完成动画效果后，检查无误就可以导出文件啦。

导出文件时，真人表情包最容易遇到的问题是文件体积大。你可以通过以下几项对图片进行调节，将体积压缩在 500KB 范围以内。

（1）预设。导出动图时的必选项，GIF 数字越小，颜色越少，体积越小。选择太小数值会严重影响图片的色彩效果，我不推荐。

（2）颜色。我习惯从大到小调试颜色的数值，先选 256，如果体积还是大太多，再把颜色设置成 128。低于 128 的话，颜色会缺失很多，不建议考虑。

（3）仿色百分比。降低数值可减小图片的体积。

（4）损耗。通过调节参数轴，可以非常有效地压缩文件体积，可作为首选操作。

（5）图像大小。对制作没有尺寸要求的动画可以尝试调整大小。表情平台有规定尺寸的话，此项施展空间就不大了。

通过以上 5 种方法，一般文件体积就会符合标准。如果依旧超标，请继续减帧，直到文件的大小符合上传平台的标准。

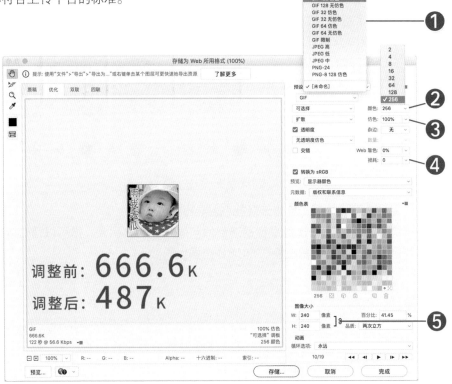

以上是添加简单文字动画的演示，如果你想做更复杂的动画效果，那么可以在优化环节中，尝试更多方法，比如通过设置文字出现的方式、图层属性、停留时间，甚至添加动画视频等，实现心目中的动态效果。

帧数越多、动效越复杂的表情包，越需要你有耐心。抱着一定要做好的决心，最终一定会做出好作品。

问 动画效果卡顿，不够流畅怎么办？

答 可以适当增加帧数，让动画效果变得更柔和。帧数越多，动画过程会表现得越细腻。但并不是说帧数越多越好，要根据实际情况来调整，有些动画需要干脆利落的表达，太细腻反而会失去味道。

问 很多宠物猫、狗的表情，是怎么做的呢？

答 真人截图表情制作的方法，同样适用于动物截图表情。

问 真人表情还需要注意什么？

答 需要注意人物服饰或道具上不要有商业 logo 等标识，不可以有商业广告宣传行为。

问 还有什么经验分享吗？

答 注意及时备份文件，以免软件闪退、计算机关机造成数据丢失。

问 制作动画，选择 Photoshop 还是 Animate？

答 有些动画效果模式用 Photoshop 制作方便、快捷，比如之前讲解的"可爱的小纸条"，有些动画效果用 Animate 制作会更柔和、流畅。可根据制作需求，以及对软件的熟练程度随机应变，选择适合自己的软件。

第 6 章

高级篇：
动画软件An的进阶之旅

6.1 概述

这一章我们开始学习用专业动画软件 An 制作表情包，很多优秀的表情包，比如拥有大量用户群的"乖巧宝宝""萌二"等表情包，都是用它制作完成的。想实现表情包制作上的提升，必须掌握 An 软件的操作。

An，全名为 Adobe Animate CC，前身是大名鼎鼎的动画软件 Flash。2015 年 12 月 2 日，Adobe 宣布将 Flash Professional 更名为 Animate CC，在 2016 年 1 月发布新版本时，正式更名为 Adobe Animate CC。升级之后的 An 除了保持 Flash 的原有功能外，还增加了 H5 的创作工具以及针对动画制作的新特性，是专业的二维动画制作工具。

补间动画、补间形状、遮罩动画、骨骼功能和滤镜特效等，都是学习 An 路上必须掌握的技能。如此功能强大的软件，只通过一两节的篇幅就讲解透彻是不现实的，所以本章主要介绍 An 的基本操作。如果想深入研究，专业书籍和网络教程都是很有效的学习途径，让我们在学习 An 的路上一起努力吧！

6.2 操作界面及基础知识

① 操作界面

我们先来熟悉一下 An 软件的操作界面。它和以前 Flash 的操作界面相比没有太大的改变，主要由五大块儿组成。

（1）菜单栏。程序功能、执行命令区。

（2）工具栏。集中具体制作工具区。

（3）场景。制作动画的主要区域。

（4）时间轴。动画效果的调试、设置区域。

（5）属性栏。根据所选择的不同工具，显示对应的更详细的属性。

当鼠标光标在图标上停留一会儿时，会出现该图标对应的工具名称，建议事先查看一遍，这样心里就有了大致概念。

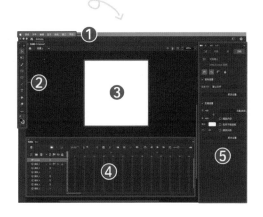

② 常用名词

（1）帧。时间轴上的一个个方格叫作帧，是动画制作中的最小单位，每一帧代表着一个静态画面。

（2）帧率 FPS。一秒钟内出现画面的数量。比如 FPS 设置成 24，就意味着一秒钟内有 24 个画面（帧）。

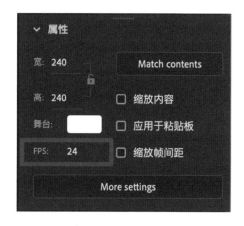

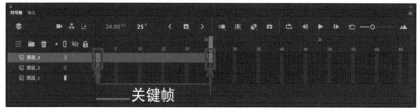

（3）关键帧。二维动画中，角色或者物体发生状态变化的那一帧。

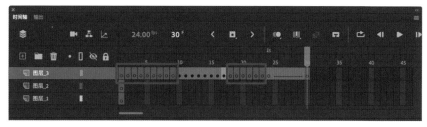

（4）空白关键帧。不添加任何内容的关键帧，用于在画面与画面之间形成间隔，在时间轴上以空心圆的形式显示，可以在上面绘制图形。一旦在空白关键帧中创建了内容，空白关键帧就会自动转变为关键帧。

（5）过渡帧。关键帧与关键帧之间的动画，由软件创建生成，也叫中间帧。

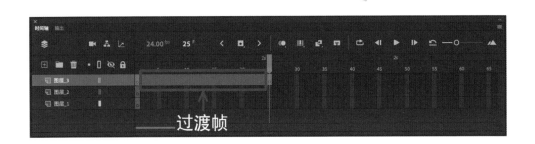

（6）动画元件。在 An 中创建的图形、按钮或影片剪辑，保存在"库"面板中。元件非常方便，创建一次，便可重复使用。

| 花心.png | 脸.png | 脸2.png | 眉毛.png | 裙子.png | 上衣.png | 手1.png | 手2.png |
| 头发.png | 腿.png | 眼睛.png | 衣领.png | 云1.png | 云2.png | 嘴.png | |

6.3 实例：从最基础的跳跃动画做起

还记得目录前的卡通人物吗？

在这一节里，就以她为例，用 An 让她跳起来吧。

因为人物是在 Photoshop 里提前画好的，为了迎合原图尺寸，所以我建的 An 文件大小是 2500×2500 像素。

如果直接在 An 里画图，制作的图像是矢量的，你只需要建立 240×240 像素、24 帧率的动画文件就可以啦。

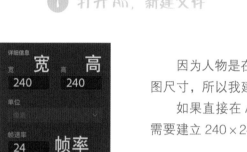

将原图中的人物按各个部位"裁切成元件"，导出 PNG 格式文件分别保存。

单击菜单栏上的"文件→导入→导入到库"，将已拆解好的元件导入到库中（如果直接在场景中画新图，则不需要此步骤）。

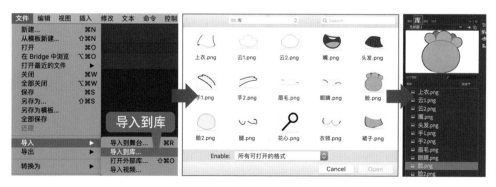

③ 拼接人物素材

单击时间轴上的"+"图标，新建一个图层，命名为"人物"，将库中的相关元件挨个拖曳到场景中，拼接人物，元件上下层位置可以通过默认快捷键 Ctrl + Shift + ↑或↓调节。

再新建一个图层，命名为"背景云"，将云的元件拖曳到图层中。

④ 制作补间动画

（1）把时间轴光标移动到第1帧处，然后单击人物图层，会自动选中图层中所有元件，移动人物整体，摆放到起跳位置。

（2）在20帧处的空白帧上，右击，在弹出的菜单中选择"插入关键帧"。

（3）在刚刚新建的关键帧位置上，把人物整体移动到跳起的某个高度。

（4）在时间轴上，两个关键帧之间的任意位置，右击，并在弹出的菜单中选择"创建传统补间"。

（5）创建成功后，单击播放键（或通过Ctrl+Enter），此时人物已经可以自下而上匀速跳起了。同时库中多出两个元件，这是创建补间的时候，系统将人物整体转化成元件的产物。

5 调节运动节奏

此时运动轨迹是匀速的，而真实的跳起，是越到高处速度越慢，所以需要把运动轨迹调整成有快慢节奏的形式。利用属性栏里的缓动工具（属性→帧→补间→缓动），可以很方便地实现这个效果。

在缓动效果选项中，系统给出了多种调节方案，你可以选择以下任意一种方式来实现。

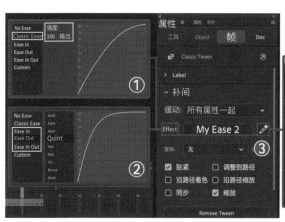

（1）选择经典模式（Classic Ease），在"强度"下手动输入数值，可输入的范围是 –100 ～ 100。负值越大，运动速度越快；正值越大，速度越慢。

（2）可以根据需要，直接选择系统内定的缓动效果。

（3）单击效果后边的笔形图标，可以自定义缓动曲线。

另外，为了方便观察和后期制作，我把人物图层拖曳到了云彩层之上。

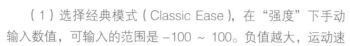

用同样的方法，制作人物下落的运动轨迹：在 40 帧处单击"插入关键帧"，拖动人物整体，移动至下落的最低点，在右键菜单中选择"创建传统补间"，并设置补间属性，选择缓动效果，使下落的速度先慢后快，这样就做出了下落的运动轨迹。

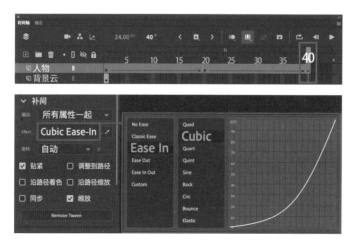

⑥ 设置背景运动轨迹

接下来设置背景的云。人物上升时，云朵相对下落；人物下降时，云朵相对上升。方法跟设置人物运动轨迹是一样的，在 20 帧、40 帧处分别插入关键帧，调整云朵位置后，创建传统补间。背景的云朵运动轨迹就设置完成啦。

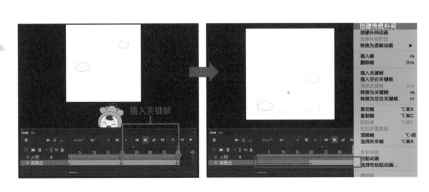

上边这种方法是两个云朵同步移动，如果你希望两个云朵有各自的运动轨迹，那么你可以将两个云朵分别保存在不同的图层，再各自单独设置运动轨迹。

以上是关于补间动画的操作演示，它是 An 中最基础的功能之一。现在，这个卡通人物可以简单地飞入、飞出了。不过我觉得这还不能算是一个合格的表情，它需要有更明确的表达、更丰富的细节。接下来就朝着这个方向努力。

6.4　实例：做一个更复杂的动画吧

在 6.3 节动画效果的基础上，我想增加一下难度，让卡通人物在跳起的过程中打开双手，并撒出花朵。

人物打开双手，意味着要制作逐帧画面；撒出花朵，意味着要制作更复杂的轨迹动画。在这一节里，我们就从逐帧动画和运动轨迹入手，优化这个跳起来的卡通人物吧！

1　画出逐帧画面

根据运动规律，画出
人物动作的草稿。

根据草稿画出精准的线稿，并
上色。绘制时注意把人物按部件进
行分层。

逐帧1

逐帧2

逐帧3

逐帧4

逐帧5

逐帧6

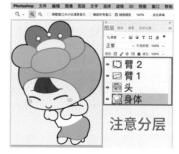

注意分层

② 将文件导入 An

这次，用整体导入 PSD 文件的方式，把元素导入到 An 软件。单击菜单栏上的"文件→导入→导入到库"，选择第 1 个关键帧的 PSD 分层文件。在弹出的选项框中选择"导入"后，文件整体和分层就会出现在库中。

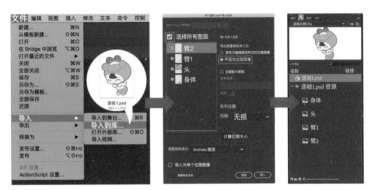

将剩下的逐帧文件也导入到库中，在时间轴上新建对应名称的图层。

将两个云朵素材导入到库中，新建两个图层，分别命名为"云 1""云 2"。为方便观察，单击时间轴上的文件夹图标，新建一个文件夹命名为"背景"，将两个云朵图层拖曳到"背景"文件夹中。

好啦，准备工作已完成，接下来正式进入动画制作。

③ 制作动画效果

　　我计划整个动画时长为 40 帧，最高点在 20 帧处，基于这个目标，可以推导出各个图层的关键帧位置。

　　图层"逐帧 5"是人物跳起的最高点，从这里开始设置。分别在第 17 帧、20 帧处右击"插入关键帧"，并将库里的元件"逐帧 5.psd"拖曳到 17 帧、20 帧的场景中。

　　分别调整 17 帧、20 帧的图像位置，使人物在这段时间内呈上升至最高点的运动趋势。然后右击，在弹出的菜单中选择"创建传统补间"。

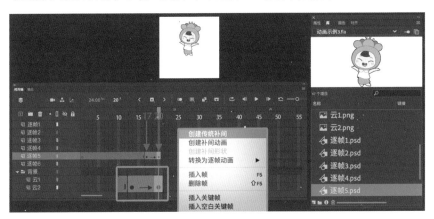

　　用同样的方式，选中图层"逐帧 6"，在第 21 帧、40 帧处分别"插入关键帧"，将库中元件"逐帧 6.psd"拖曳到 21 帧、40 帧中。

　　调整好图像在 21 帧、40 帧处的起始位置后，右击"创建传统补间"，实现"逐帧 6"从最高点下落到最低点（出画面外）的运动轨迹。因为速度应该是由慢至快，所以最后记着在属性中设置一个合适的缓动值。

接下来，用同样的方法，把图层"逐帧1"至"逐帧4"也放置到时间轴中。在这个制作环节中，我是从后（逐帧4）向前推导，设置每个画面时长为3帧，并且注意对接关键帧之间的位置，保证动作衔接得自然流畅。

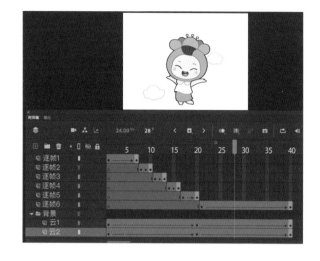

关于背景云的运动轨迹，在1帧、40帧处，云朵的位置最高；在20帧处，人物最高，云在最低点。

反复播放动画，检查效果，遇到不流畅的地方，调整图层位置，直到达到自己满意的动画效果为止。

④ 添加撒花动效

人物跳起的动画效果完成之后，继续进行撒花效果的制作。这次我直接在An中绘制花朵碎片。

新建一个文件夹，命名为"散花"，并在这个文件夹下新建一个图层"花1"。

17帧，是人物跳起打开双手的瞬间，花朵从这个时刻飞出手掌。所以在17帧处，给图层"花1"添加关键帧，并使用"画笔工具"（默认快捷键B）绘制花朵。

画好花朵后，使用"选择工具"（默认快捷键V）选中画
的花朵，右击弹出菜单，选择"转换为元件"，命名"花1"，
确定保存。这样素材就转换成元件，保存到"库"中，以供随
时调用。

现在来制作花朵的散落轨迹。

（1）新建一个图层，命名为"轨迹"。

（2）在17帧处插入关键帧。

（3）用画笔在场景中画出花朵掉落的轨迹。

（4）在"轨迹"图层上右击，在弹出的菜单中选择"引导层"，
这时"轨迹"图层前边出现一个"小锤子"的图标。

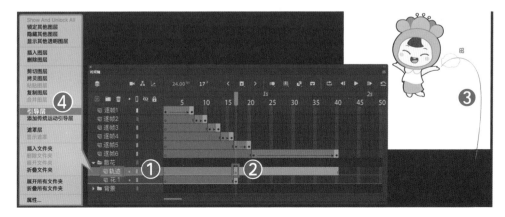

（5）点住图层"花1"不松手，将"花1"图层拖曳到"轨迹"图层下。这时"小锤子"图标，变成了"抛物线"图标。

（6）在场景中，将小花元件拖曳到抛物线的顶端，当靠近抛物线时，小花上会出现一个小圆圈，自动吸附到抛物线上，说明已经设置成功。

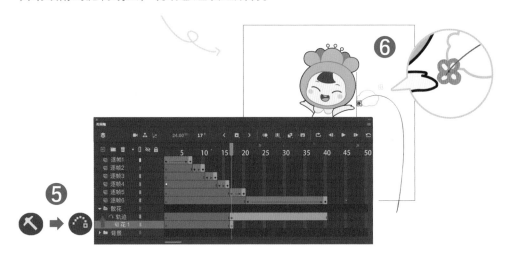

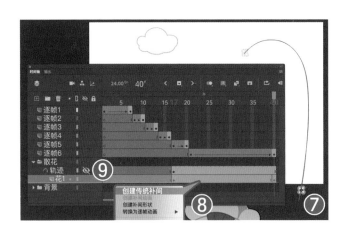

（7）选中"花1"图层，在40帧处，插入关键帧，拖曳小花，吸附到抛物线末尾位置。

（8）给"花1"图层的17帧至40帧之间"创建传统补间"。

（9）单击"轨迹"引导层对应的不可见图标，轨迹被隐藏了。运行动画，小花完美地从手中飞出啦！

按照这个方法，画出剩下的花朵，每一个花朵对应一条轨迹抛物线，如下图时间轴所示。

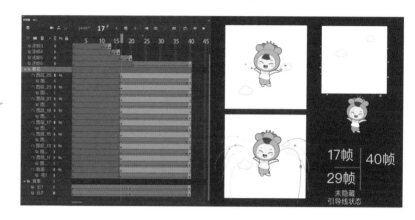

至此这个表情就设计完成啦！相关教程的素材，已放到本书的工具包中，可以扫描附录的二维码下载。

⑤ 导出动画

动画制作完成后，如果使用 An 直接导出 GIF 动画，会有部分色彩缺失。要想解决这个问题，就把动画导出成序列帧，然后在 Photoshop 中合成 GIF 动画。

具体做法是：在 An 菜单栏中单击"文件→导出→导出影片→选择 PNG 序列格式→保存"。

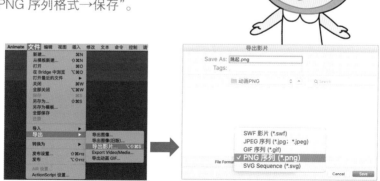

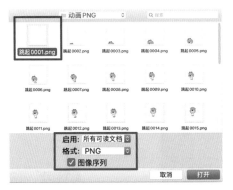

启动 Photoshop，在顶部菜单栏中选择"打开"，弹出文件窗口，找到刚刚保存的文件夹，选择第 1 帧，同时勾选"图像序列"，单击"打开"，在弹出的对话框中设定帧率为 24，单击确定。

文件以视频组的形式出现在图层选项卡中，由于我制作图的时候使用的是 2500 像素，所以需要先调整一下图像布局和大小。

首先，周围空白有些大，用矩形选框（默认快捷键 M）选取合适的范围，"裁剪"掉多余的部分。

再打开菜单栏中的"图像→图像大小"，
将尺寸调整为 240×240 像素。

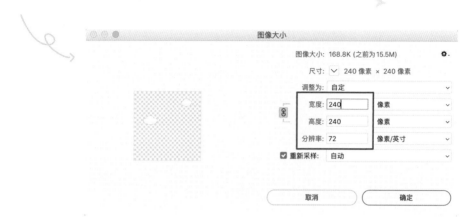

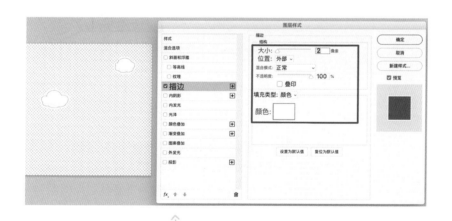

双击视频组，打开"图层样式"，勾选"描边"，给动画添加一个 2 像素的白色描边。

最后，按照之前讲过的方法，导出文件就可以啦！

6.5 关于有声表情包

有声表情包，顾名思义，是由声音和动画组成的。它在海外的聊天软件早已存在，在国内，目前还没有大面积普及，不过 QQ 美化开放平台已经开始尝试投放带声音的表情包了。在未来，随着 5G 时代的网络提速，以及大众对表情包要求的提高，我相信，带音效的表情终将走入我们的生活。

在有声表情包到来之前，我们需要做哪些准备工作呢？

目前，有声表情包的制作和上传是动画、音效文件分别进行的，无论未来制作和上传形式是否发生变化，我们都可以从动画和音效两个角度分别考虑，任何一项做到高人一筹，都会让你做的表情出类拔萃。

① 表情制作方面：尽可能优化

不论未来如何，做好准备是没错的！

无声表情的市场如今涵盖的题材已经非常全面，同时微信表情带有修改功能。我大胆猜想，有声表情一旦推出，很有可能大批的现有表情会被添加音频，成为有声表情。

从现在开始，制作表情包时，可以考虑一下未来添加声音的可能，设计上为有声留一些发挥空间。万一未来需要添加音效，"有备而来"制作出来的效果，一定会比那些临时强硬配音的表情好很多。

另外，要时刻问自己：还有哪些地方可以改进和提升？

在制作表情包方面，我个人主张精益求精，力求做到最好。这么做有两大好处：一方面，在这个不断突破的过程中，你的水平无形中是不断提升的；另一方面，只有精心打磨才能做出自己满意的作品，这给内心带来的成就感，跟粗制滥造的作品相比，是完全不同的。

确实有人通过低质多产的模式，在赞赏上取得了不错的收入。但我不建议长期停留在简单制作的水平，只有让自己的能力得到锻炼和提升，最终才能在设计表情包的道路上走得更稳、更久。

❷ 声音制作方面：尽可能创新

在有声表情包开放之初，可能会通过下载音效素材、请配音演员、自己亲自上阵等形式实现表情包的配音。

如果你可以先人一步，跳出大众模式，思考一些与众不同的表达，让人看到你的表情，心中默念"哇！这个特别好玩（可爱、蠢萌、搞怪、带劲……）"，那么，你的表情一定会更广泛地传播！自己想想看，可以有哪些方法来实现呢？

本书写到这里，制作表情包的教程已经全部分享完毕，希望对你有所帮助。好的表情，无论是有声的、无声的，还是静态的、动态的，都会给人眼前一亮的感觉。祝你早日制作出让人耳目一新的表情包。

在制作表情的路上，我们一起加油！

问 对自己做的动画效果不满意，要怎么改进呢？

答 动画效果不理想，一方面是对物体运动规律掌握不足，造成效果不自然，需要好好补习一下运动规律。另一方面如果是动画效果不流畅，可能是关键帧之间的动作跨度太大，再多补一些帧，动作自然会变得更细腻、流畅。

问 如何快速摘掉"新手"标签？

答 对于新手来说，无论是学习 Photoshop 还是 Animate，能快速上手的法宝就是——多用！建一个文档，挨个把工具和指令调用一遍；或者确定一个动画效果，想尽一切办法去实现。

问 对新手使用软件，有什么建议？

答 如果你是一个新手，没有接触过 Animate，在跟着教程制作时，我建议同时熟悉快捷键的使用。这个动作看起来也许花费时间，但是相信我，在未来的制作道路上，使用快捷键会帮你赢回更多时间。

另外，图层较多时，隐藏闲置图层，更便于查看和编辑，会大大提高效率，降低出错率。

问 还有什么经验分享吗？

答 关于 Animate 的使用，由于篇幅限制，教程中重点讲解了补间动画，这是 Animate 的三大基本功能之一，也是制作表情时使用频率最高的技法。而 Animate 的另外两大基本功能（补间形状和遮罩动画），以及新增加的骨骼功能，可以通过自学掌握，对制作动画也会有非常大的帮助。

开始上传表情包吧

7.1 概述

　　这一章里，终于迎来了制作表情包的最后一步——上传！

　　微信、QQ 和搜狗这三大表情平台的上传都是在计算机端进行的。微信表情包的上传流程相对严格，本章会详细讲解。QQ、搜狗的审核通过率较高，通过后不需要预约就可以直接上架，而上传技巧很多是相通的，后文不再赘述。

　　三大表情开放平台的网址及官方交流方式在本书的工具包内有分享，可以扫描附录中的二维码查阅。

　　接下来，带着你做好的整套表情包出发吧！

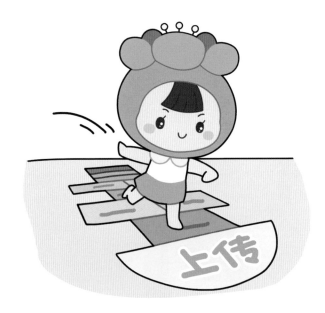

7.2 微信表情包上传流程

1 上传流程

以"多宝小表情"为例，演示微信表情开放平台表情上传流程。

一套完整的微信表情包上传资料，应该包括以下文件，一般表情只需要7项内容：主图、缩略图、封面图、横幅、聊天小图、求赏页面、谢谢页面；真人表情需额外提供第8项内容——证明文件。

❶ 表情主图.gif ❷ 缩略图.png ❸ 封面图.png ❹ 横幅.jpg ❺ 聊天小图.png ❻ 求赏页面.png ❼ 谢谢页面.png ❽ 证明文件

主图　　缩略图　　封面图　　横幅　　聊天小图　　求赏页面　　谢谢页面　　证明文件

以上文件备齐之后，在计算机端打开微信表情上传平台网页，并登录。在下图中单击"提交表情专辑"。

微信 | 表情开放平台 Beta

详情页

公告　• 平台用户服务协议及部分规则修改　• 微信表情商店精选表情更改通知　• 微信表情开放平台投稿行为规范

提交表情专辑　　提交特效作品　　提交表情单品

按照提示，在右图红色方框位置填写文字、添加图片。所有内容填好后，单击右上角的"下一步"。

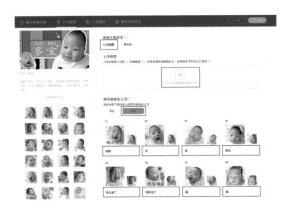

接下来开始上传整套表情。根据表情属性选择静态或者动态，单击"+"上传主图和缩略图，然后给每一个表情填写含义词，选择底色（个人建议选择白底）。所有内容填写完成，确认无误后，单击"下一步"。

需要留意的是，含义词尽量选择通俗易懂、使用率高的词语，这样大家在聊天输入文字的时候，表情更容易被联想到。

在这个界面里，自上而下有3项内容需要填写，填写好之后单击"下一步"。

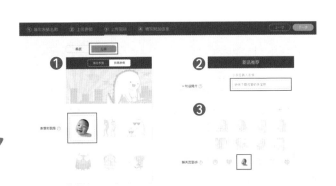

表情角色/内容 　人物角色：儿童

表情风格

◎ 软萌可爱　　二次元　　　　长草风

表情主题 ● 万能通用

上架地区　中国大陆

允许下载地区 ● 全球　　　和上架地区一致

表情价格 ● 免费　　　¥1.00　　←　付费功能目前为内测，仅部分开放权限

表情赞赏 ● 接受赞赏并同意赞赏功能使用协议　　不接受

← 选择"接受"时，填写详情
选择"不接受"时，无此页面

这是上传的最后一个界面，加油，胜利在望啦！根据自己表情包的属性，继续填写。

一般填写完这些内容就可以提交表情包了，不过真人表情会多一个环节，需要提交证明资料以及肖像权授权书。很多人不了解肖像授权书怎么填，授权人是表情包的主人公，被授权人是表情包的作者。如果孩子太小无法签名，可以由家长代签。

微信表情开放平台肖像权授权确认函
（以家长为孩子制作的一套微信表情包为例）

授权人：孩子名字
身份证号：正常填
联系地址：正常填

被授权人：家长名字
证件号码（身份证/ 统 一社会信用代码）：正常填
联系地址：正常填
法定代表人（公司填写）：选填，无公司可不填

　　<u>孩子名字</u>（授权人）授权并确认以下内容：

1. <u>孩子名字</u>（授权人）承诺，有权使用和许可第三方使用其肖像、姓名等信息，且提交至深圳市腾讯计算机系统有限公司及其关联方（以下简称：腾讯）的所有资料真实无误。因授权人所提之存在权利瑕疵而给腾讯造成损失的，授权人承担全部责任。

2. <u>孩子名字</u>（授权人）确认授权 <u>家长名字</u>（被授权人）使用其肖像、姓名等信息制作和推广微信表情开放平台作品（包括但不限于表情、特效等）。

3. <u>孩子名字</u>（授权人）确认 <u>家长名字</u>（被授权人）有权转授权腾讯使用其肖像、姓名等信息有关的微信表情开放平台作品（包括但不限于表情、特效等）。

4. 本授权确认函自授权签章之日起生效。

5. 本授权人对以上内容及附件内容（授权人及被授权人主体资料等）确认且无异议。

授权人签章：孩子名字　　　被授权人签章：家长名字

　　　年　　月　　日　　　　　　年　　月　　日
签字当天日期　　　　　　　　签字当天日期

版权证明材料 ⑦

涉及版权授权　　☑涉及肖像权授权
可上传扫描照片，支持 JPG、PNG、BMP、PDF 格式
大小各不超过 10 MB

取材作品原始版权说明（选填）⑦

[+]
点击上传或将文件拖放到这里

01-出生证明.jpg 删除
02-爸爸身份证.jpg 删除
03-妈妈身份证.jpg 删除
04全家合影.jpg 删除

肖像权授权书 ⑦ 模板下载

[+]
点击上传或将文件拖放到这里

05-授权书1.jpg 删除
05-授权书2.jpg 删除

可以扫描附录中的二维码查阅工具包中的示例。

所有资料上传到平台，确认无误后，单击右上角的"提交"，让表情进入审核环节吧！

② 审核驳回处理

表情包审核周期一般在 15 ~ 30 天，时长由待审核的表情包总量决定。审核一旦产生结果，微信表情开放平台公众号会发出消息。如果审核未通过，需要你根据驳回的修改意见调整后再提交。

鉴于驳回的原因多种多样，我整理出了常见的驳回原因，供大家参考。

类别	驳 回 理 由	解 决 办 法
不符合制作规范	主图边框未加 10 像素的圆角	利用 Photoshop 的"圆角矩形"工具，切出圆角
	主图白色描边不符合要求（锯齿太明显）	一般是主图本身边缘不光滑所致，优化边缘后再描边
	聊天页图标：含有白色描边	去除聊天页图标的描边
	聊天页图标：建议去除头部以外的细节	聊天图标只留主体大头
	聊天页图标：图标周围留白太多	聊天图标尽量充满画面
	动态表情的表情主图动画需要设置为永久循环	在时间轴上把循环模式设置成"永远"
	赞赏引导图中的角色，应与该套表情人物角色一致	要跟表情内容呼应，不能用不相干的画面
	表情封面图避免出现不必要的文字信息	去掉封面图中的文字
文字使用不当	使用不文明用语	避免不文明用语
	错别字，"的地得"使用不当	提交前多检查，仔细核对
	表情图中的文字比较小，在手机上很难看清	文字清晰、够大
	表情名称和已上架表情的名称冲突	改名，取名前先在表情商店中搜索一下，排除雷同可能
	建议填写更能突出表情含义的关键词	填写更贴切的关键词
	含义词与表情主图表达含义不符	改含义词

续表

类别	驳 回 理 由	解 决 办 法
画面或题材问题	表情主图角色的风格不统一，不成套	统一风格
	表情主图的动画有明显卡顿，动态表情的动画不流畅	调整动画效果，多加几帧可以让动画过渡更自然
	表情应充分考虑微信用户聊天场景，适合会话中使用	选择适合对话的内容创作
	表情只有文字和部分细节不同，整体和动画几乎一致	避免表情内容过于相似
	提交的表情形象和他人已发布作品存在较高相似度，侵权风险较大，不能过审。如果有原创证明，可按指引进行提交	设计时避免风格跟他人雷同，可以给人物增加特色，也可以在网络上先查询一下，避开别人已经用过的创意
敏感信息	不得出现国旗	不要出现
	图中表情包含敏感图案	不要出现
	表情中不允许出现任何商业广告、logo、其他手机软件的推荐信息	不要出现
	表情中不能含有权利所属不明的作品（如二次创作、同人作品等）	用原创的画

如果你被驳回的原因，并不在上边列表中，也不用着急，具体问题具体分析，根据驳回理由修改就可以啦。

一般来说，表情包根据修改提示调整后，都可以通过审核。但每次的审核员是随机的，新的审核员也可能发现了其他问题，再次以其他理由驳回。遇到这种情况，抱怨"为什么不一次性都告知"是没有意义的，你要做的是以最快速度修改，再提交。

3 预约上架及推广

如果审核通过，那么恭喜你，可以选择上架时间，发布表情包啦！已预约上架的表情包目前不支持撤回，但是上架之后，可以选择修改或者自主下架。

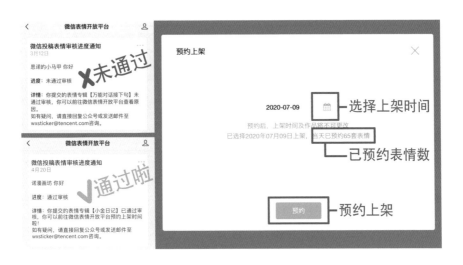

表情包预约上架之后，进一步跟进宣传，会让表情包在上架初期获得更好的成绩。推广的方式因人而异，微博、贴吧、QQ 群、微信群、短视频平台、小红书……哪种方式适合你就选择哪种。推广的时候记得带上表情包的二维码，这样方便大家扫码一步直达你的作品。

问 给表情包取名，有什么技巧？

答 名字尽量好记，少雷同。在确定名字之前，先通过表情商店搜索，尽量避开相似的名字。太相似的名字会稀释表情的独创性，增加搜索难度。

问 关于文字说明，有什么经验可以分享吗？

答 文字内容尽量涵盖丰富。你填写的文字会成为大家搜索的线索。所以，文字内容涵盖尽量多的关键词，无形中会帮助你的表情包提高被搜到的可能。

问 上传过程中遇到错误，会提示吗？

答 会的。整个填写过程中，如果有不符合上传标准的，平台都会提示有错误，只要按提示及时调整就可以啦。

问 我想为喜欢的偶像绘制 Q 版表情，可以通过审核吗？

答 目前是可以的。只要表情名称和文字内容中没有提及明星的任何信息，就可以通过。如果提到明星信息，或者卡通形象上带有明星相关信息，都会以肖像未授权的原因被驳回。

问 春节期间，表情包也可以提交吗？

答 过年期间可以提交表情，但会在年后审核。微信表情开放平台公众号会提前发布春节放假通知，如果有想在春节上架的表情，一定要留意春节放假时间，给审核延时和驳回修改预留出充分的时间。

问 微信表情有官方咨询渠道吗？

答 通过公众号和邮箱可以咨询。遇到问题找组织，无论是在制作还是审核过程中，难免会遇到一些棘手的问题，这个时候可以通过邮件或者微信公众号进行咨询。做

个不懂就问、及时沟通的好学生吧。

另外，多加一些表情包学习交流群，遇到问题在群里咨询，一般也会得到及时的帮助。

（问） 还有什么经验可以分享？

（答） 表情做得多了，我养成了一个习惯，给自己建立一套上传表情包的空白模板。每当要新画一套表情包的时候，直接提取模板、建立文件，直观地展示制作目标，非常方便。扫描附录中的二维码，可以查看工具包中的空白模板。

（问） 审核后被驳回，说图案中有杂点，可是我没发现，这是为什么？

（答） 在制作时，很容易出现多余的杂点，在浅色背景下很难发现。以小纸条为例，下图中你能找到杂点吗？是不是很难发现？

遇到这种情况，我的办法是，新建一个背景图层，并且填充成黑色，浅色的斑点就变得明显了。

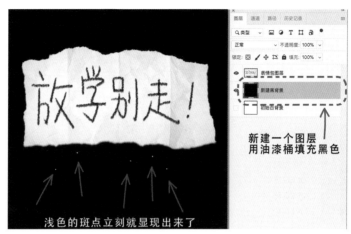

新建一个图层
用油漆桶填充黑色

浅色的斑点立刻就显现出来了

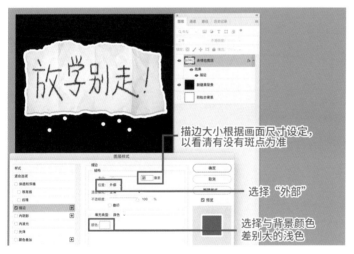

描边大小根据画面尺寸设定，
以看清有没有斑点为准

选择"外部"

选择与背景颜色
差别大的浅色

但是如果斑点颜色也偏深，此时依旧不容易被发现。可以再给表情描一个白边，此时所有斑点立刻无处遁形。

此时清理掉多余的斑点，用橡皮擦工具，或者套索选中斑点后删除，再取消描边效果，一个无瑕疵的合格表情就完成了。

另外，在所有表情制作完成后，我还会统一再检查一遍，方式是：打开微信计算机端，把所有表情发送到微信里（自己发送给自己）。然后用手机打开微信，把背景颜色调深，挨个查看一遍，这样检查下来，就不会有"漏网之鱼"啦。

（问）缩略图因"不需要描边"原因被驳回，但是我明明没有描边呀？

（答）导出文件保存 PNG 格式时，如果选择 PNG-8，杂边的选项框里又选择的是白色时，储存的图案看起来就会有白边。可以选择 PNG-24 保存，没有杂边，就不会出现这种情况了。

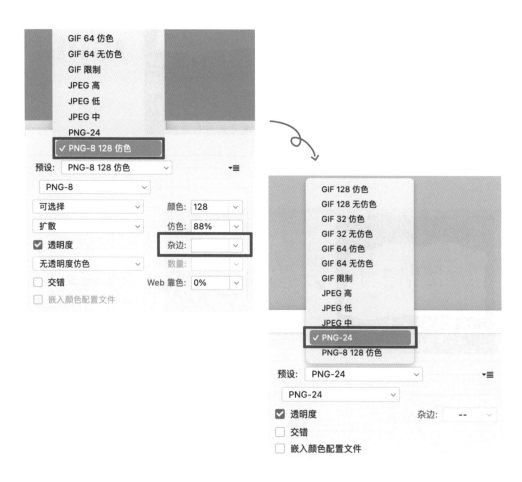

7.3 QQ 表情包上传流程

以"小金日记"为例演示 QQ 表情包的上传过程。

上传全套 QQ 表情，需要以下 3 项文件：

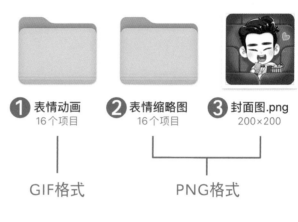

1 表情动画
16 个项目

2 表情缩略图
16 个项目

3 封面图.png
200×200

GIF格式

PNG格式

在通过审核的前提下，登录 QQ 美化开放平台。

欢迎来到QQ美化平台

商户登陆　设计师登陆　种草创作者登陆

请用手机QQ扫码验证身份

个人设计师入驻指引 >

未获取权限者需联系管理员开通

单击"新增作品"。

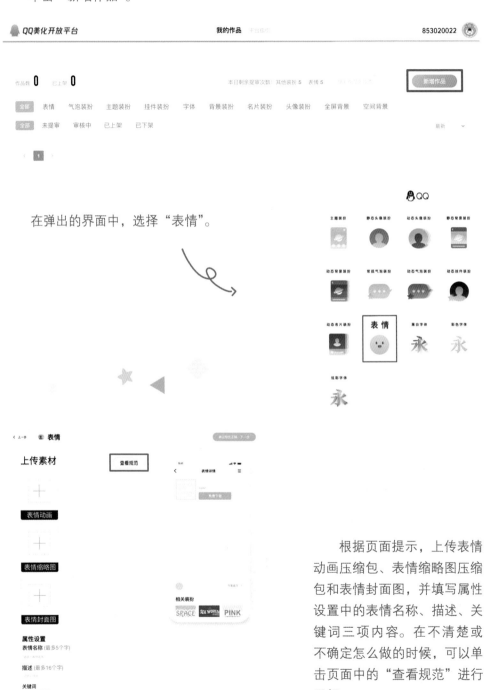

在弹出的界面中，选择"表情"。

根据页面提示，上传表情动画压缩包、表情缩略图压缩包和表情封面图，并填写属性设置中的表情名称、描述、关键词三项内容。在不清楚或不确定怎么做的时候，可以单击页面中的"查看规范"进行了解。

填写完所有内容之后，单击"确定预览正确，下一步"。

挂靠到原创馆的个人作者发布的作品，将统一在腾讯原创馆的名下，不显示个人名字。如果想体现个人信息，建议在填写描述时注明作者。

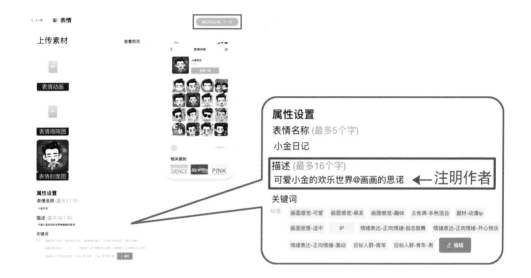

文件上传成功后，会跳转到作品定价的页面。选择定价模式后，单击"保存"。

目前 QQ 表情商城下载表情包，分为免费和付费模式。付费模式的具体分成比例和结算周期，参见《QQ美化开放平台支付服务协议》。

　　表情包上传成功后，进入审核环节，审核周期大约 10 个工作日。你可以在"我的作品"中查看审核进度。审核通过后，相关的管理人员会将表情包上架，优秀的作品还会被推送到表情商城的"精品推荐"。

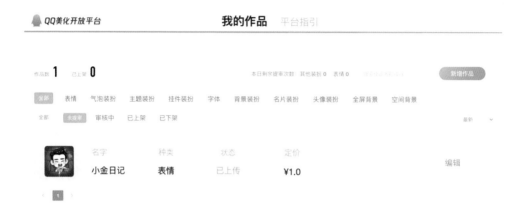

　　QQ 表情的上传流程讲解完啦，期待你的精彩作品！

7.4　搜狗表情包上传流程

　　以"可爱的小纸条2"为例，演示搜狗表情包的上传过程。

　　搜狗表情需要的文件较少，只有以下5项：

❶ 主图　　❷ 缩略图　　❸ 1000×360横幅　　❹ 1080×360横幅　　❺ 聊天面板图标

　　登录搜狗输入法皮肤表情开放平台，单击右上角的"上传作品"。根据提示填写相关信息即可，标签最多可以选择5个。

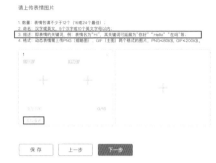

完成后单击"下一步",进入表情上传环节。

搜狗平台不支持批量上传表情,需要逐个添加表情。另外,搜狗表情除了添加含义词外,还需要填写至少三个"关键词"。

填完之后,单击"下一步",上传两版横幅以及聊天面板图标,最后单击"提交"。

提交后的表情包会出现在"我的表情→审核中",审核周期一般 2 ~ 3 天,审核通过后不需要预约直接上架。

搜狗表情包的上传流程演示完毕,具体的上传步骤可能有变化,可登录:https://open.shouji.sogou.com/ 随时查看。

第 8 章

原创作品记得保护版权

8.1 版权保护的重要性

版权，又名著作权，从作品创作完成之日起产生，是知识产权的重要组成部分之一。版权保护无论从个人角度，还是从行业发展角度看都非常重要。

就拿表情包制作来说，表情开放平台上线以来，吸引了大量的原创作者，他们创作出各种各样的卡通形象，其中不少优秀作品被大众喜爱和传播。随着某些卡通形象知名度的攀升，一些逐利的个人或者企业就动起了歪念头，仿造形象、二次修改、盗图商用甚至抢先注册，造成了不好的影响。

我也有过这样的经历，早在 2013 年我曾经画过一套插图，内容是当时热播剧的同款 Q 版，很受大家欢迎。因为毫无保护意识，我发图时没加任何水印，发的都是超高清大图。在被用户热情转发的同时，也被盗图者看到了商机，一度某购物网站上私自印刷的印有我的作品的相关周边产品可以用铺天盖地来形容。

相信很多人跟我一样，常常是在作品被侵权之后，才意识到版权保护的重要性。与其这样被动，不如在作品完成的第一时间，就为自己的作品进行版权登记，尽早规避版权纠纷的隐患。

那么问题来了，如何申请版权保护呢？请接着往下看。

转发数 盗图数

8.2 如何申请版权保护

将自己的作品进行版权登记，是最直接有力的保护方式。

准备好相关资料，你可以通过亲自前往、邮寄或代办等多种方式来实现版权登记。

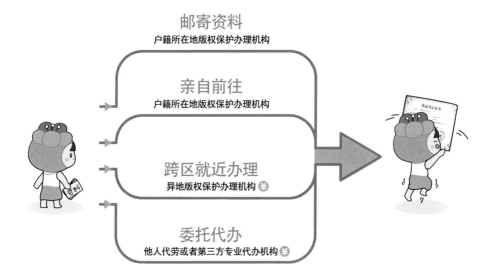

邮寄资料
户籍所在地版权保护办理机构

亲自前往
户籍所在地版权保护办理机构

跨区就近办理
异地版权保护办理机构

委托代办
他人代劳或者第三方专业代办机构

版权登记机关是指国家版权局和各省、自治区、直辖市版权局。部分登记机关为方便作者登记，提高公共服务效率，也会委托相关机构办理作品登记业务。

到户籍所在地的版权办理机构申请版权保护，是免费的（如果涉及邮寄资料，邮费自理）。如果你无法回户籍所在地，想到就近的版权保护办理机构申请，会按照当地具体规定收取一定费用。各地办事机构的工作效率不同，申请周期平均在1 ~ 2个月。

8.3 申请版权保护需要提供哪些资料

❶ 申请作品著作权登记需要提交的材料

（1）《作品著作权登记申请表》；

（2）申请人身份证明复印件；

（3）权利归属证明文件；

（4）作品的样本（可以提交纸介质或者电子介质作品样本）；

（5）作品说明书（请从创作目的、创作过程和独创性三方面写，并附申请人签章，标明签章日期）；

（6）委托他人代为申请时，代理人应提交申请人的授权书（代理委托书）；

（7）代理人的身份证明复印件。

❷ 补充说明和经验分享

（1）《作品著作权登记申请表》。各个作品登记机关出具的作品登记证书均为国家版权局统一监制，我在当地申请版权登记的表格是这样的（仅供参考，申请时以实际发放的表格为准）。

作品登记申请表

作品登记申请表（第二页）

　　如果从网上申请办理，先在网站上填写表格并提交，同时将表格打印出来签名，带到办理机构进行版权登记。不同机构的规则可能略有差异，办理登记前建议提前给当地版权保护登记机构打电话咨询。

　　如果用邮寄的方式办理，那么将签名的登记表同其他所需资料一起邮寄到作品登记机构即可。

　　（2）申请人身份证明复印件。虽然仅凭身份证复印件无法起到证明作用，但有可能会遇到由于管理不善导致的个人信息外泄，如果被不法人员冒名利用，会非常麻烦。

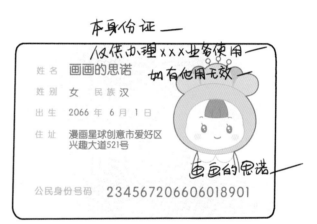

　　我个人建议在所有对外使用的身份证复印件上，都加手写水印。网上可以搜到很多标注格式的教程，我觉得这个习惯很好，在此分享给大家。

（3）权利归属证明文件。如果作品是由申请人独立完成的，那么申请人也就是著作权人，所以不需要提供权利归属证明。但对于其他四种情况——合作作品、法人作品、职务作品和委托作品，则需要提供相关权属证明材料。

权利状况说明	权利取得方式	○ 原始 ○ 继承 ○承受 ○其他 说明：
	权利归属方式及其说明	○ 个人作品 ○ 合作作品 ○ 法人作品 ○ 职务作品 ○ 委托作品 说明：
	权利拥有状况及其说明	○ 全部 ○ 部分 ○发表权 ○署名权 ○修改权 ○保护作品完整权 ○复制权 ○发行权 ○出租权 ○展览权 ○表演权 ○放映权 ○广播权 ○信息网络传播权 ○摄制权 ○改编权 ○翻译权 ○汇编权 ○其他 说明：

合作作品：是指由申请人和其他人一起合作完成的作品。需要提供合作作品创作声明。

参考模板如下：

合作作品创作声明

A和B共同创作完成了某作品，著作权归A和B共同所有。
特此声明。

双方签章（字）

年　月　日

法人作品：是指由公司组织员工完成的作品。需提供法人创作声明。

参考模板如下：

法人创作声明

××作品由××单位组织员工完成，代表法人意志，单位对此作品承担一切法律责任，该作品的著作权归XX单位所有，特此声明。

单位盖章

年　月　日

职务作品：是指申请人在工作期间，因职务需要或单位委派，利用单位资源创作完成的作品。作品的著作权归单位所有，需要提供职务作品创作声明。

参考模板如下：

委托作品：是指A委托B创作完成的作品。著作权归A所有，需要提供委托作品创作声明。

参考模板如下：

职务作品创作声明

A是××单位员工，受××单位职务委派，在工作期间，利用单位资源创作完成了某作品，作品的著作权归单位所有。

特此声明。

单位盖章

作者签字

年　月　日

委托作品创作声明

A委托B创作完成了某作品，属于委托作品，作品著作权归A所有，特此声明。

双方盖章

年　月　日

（4）作品的样本。虽然电子版和纸质版的样品都可以，但我个人建议选择纸质的，并且要求版权局在这份纸质作品样本上加盖印章。

如果你没有要求加盖印章，一般情况下，只会颁发一份版权登记证书。版权局只做登记内容的审核，不做重复情况排查，万一出现重名的情况，很难清晰辨别归属权。所以将作品样图作为附件，加盖上版权局的印章，这样才万无一失。

我第一次申请版权保护，因为没有多准备一份样本，所以只得到了一份版权登记证书。后来因为想要加盖印章，特地咨询过版权保护办理机构，追加印章需要提供资料、网上申请、亲自到场、交纳费用等（当时是跨区办理的）。所以，为了避免再次折腾，强烈建议准备两份作品样本，一份留给版权局存档，一份用来加盖印章。

（5）作品说明书。没有字数限制，按自己创作时的真实感受写就可以。如果你不知道从何说起，可参考我在申请小金 IP 时的说明书，希望能抛砖引玉，给你一些启发。

小金卡通系列形象作品说明

本系列卡通形象为个人原创作品，主体是一个阳光、可爱、活泼的男孩子，名叫小金。

创作意图：
创作出一个充满正能量的男生形象，通过这个形象，制作一系列卡通表情，向人们传达积极、阳光、活泼的信息，让人们在感受到愉快的同时，也收获一份力量。

创作过程：
从2017年1月7日开始创作，经过绘画和制作，小金系列表情包于2017年2月10日正式在微信表情开放平台发布。经过不断的创作，至2018年7月，已经有多套小金的表情包在微信和QQ平台发布。

独创性：
小金形象设定为一个大背头，眼睛里有一颗星星图案，笑起来眼睛眯成一条线，积极健康，穿着各种颜色的西装。该形象在保持其独特形态的同时，又拥有一定的扩展空间，如后期可以设计不同的服装，这也构成了形象的独创性。

本卡通形象造型可爱，积极阳光，适合各种形式的表现，例如漫画、动画、表情包、玩偶以及其他各种周边的制作。作者是一名平面设计师、插画师，长期从事设计、插画、漫画、卡通形象设计等工作。希望完成著作权登记认证手续之后，使该卡通形象得到充分的保护，以便今后进一步对该形象进行拓展和开发。

说明人（作者）：

　　　　年　　月　　日

好啦，写到这里，关于版权申请部分就介绍得差不多了，由于各地版权局办理细节可能稍有差异（比如有些省份只能网上申请，不接受邮寄资料方式；有些省份不接受省外申请），建议在申请之前打电话联系，了解清楚再行动。

　　扫描附录的二维码，可以在工具包中的"全国作品登记机关和办理机构名录"查询各地登记机构的联系方式。在中华人民共和国国家版权局网站上搜"全国作品登记机关和办理机构名录"，也可以找到最新的相关信息。

问 发布作品时，怎样可以更好地保护作品版权？

答 公开发布作品如照片、动漫形象和表情等时，请尽量避免出现"欢迎使用""免费送给你们""免费拿走"等词语，这样会被其他人理解为没有版权所属人，甚至可以理解为随便使用并非侵权行为。如果已有此类词语且不能修改，请在发布平台里增加"作品仅供交流，禁止商业使用""如商业使用请与本人联系"等说明。

很多作者有随意删除已发布内容的习惯，等作品被侵权时，却找不到证明自己权属的链接，建议同时在两个或者多个地方发布相同的作品（如站酷网、新浪微博、网易摄影、poco摄影网、QQ空间等网站平台），以后遇到侵权时就可以随时作为权属证明使用。原始作品请保留好psd格式分层文件，照片请保存好原始未修改的原片。同时请把作品做版权登记。

当你的作品被侵权时，如果确定维权，切记不要用任何方式（如电话、信件、邮件等）联系对方或通过媒体（如发微博、私信、微信等）指责对方。第一时间应保留好证据，证据非常重要。如果不知道怎么做，也可以联系一些擅长维权的组织和机构。我曾在微博联系过"反盗图联盟"，他们给了我很多专业的建议，最后我在侵权案中获胜。

问 哪些作品可以申请版权保护？

答 《中华人民共和国著作权法》第三条规定的各类作品均可申请登记，包括：文字作品；口述作品；音乐、戏剧、曲艺、舞蹈、杂技等艺术作品；美术、建筑作品；摄影作品；电影作品和以类似摄制电影的方法创作的作品；工程设计图、产品设计图、地图、示意图等图形作品和模型作品；计算机软件；法律、行政法规规定的其他作品。可登录中国版权保护中心，通过"用户指南"查询具体规定。

问 《作品著作权登记申请表》中"留存作品样本"一栏中的留存介质数量如何理解？

答 留存作品样本数量即最终留存在登记档案中的作品数量。以单幅美术作品为例，如果需要在出证时附图盖章，那么《作品著作权登记申请表》中纸介质或电子介质

的数量应填写"共 1 张",但实际需要提交 2 张,版权局会将其中 1 张留存在档案里,另 1 张附图盖章后返还给作者。

（问）《作品著作权登记申请表》中"留存作品样本"一栏中电子介质和纸介质可以同时填写并提交吗？

（答）电子介质和纸介质只能填写一种。

（问）可以在线提交作品样本吗？

（答）暂时不支持,无论是电子介质还是纸介质的作品样本,都只能线下提交。

（问）提交申请材料时选择了"证书自取",但是《受理通知书》丢失了,要怎么办呢？

（答）申请人或代理人需出具《受理通知书》遗失说明（注明作品名称及对应的流水号）,同时提交申请人或代理人的身份证明材料。

（问）版权登记证书丢失了怎么办？

（答）需先办理查询申请,上网填报《作品著作权登记查询申请表》,交纳查询费,得到查询报告后再填报《补发或更换登记证书申请表》,办理补发证书事宜。

（问）如果迟迟得不到审核结果,我要继续等待吗？

（答）虽然发生的概率很低,不过我还真遇到过。我的做法是不等待,直接给版权办理机构打电话,查询进度,了解停滞原因,协助解决问题,推进申请进度。

附录

○ 本书实例中的操作系统为 Mac OS，Photoshop、Animate 的版本均为 2020 版，系统及软件的各个版本之间差别不大，不影响制作流程，所以不必纠结。能熟练操作软件才是更重要的。

○ 所有平台的规则以官方最新公布的为准。

○ 工具包内容

01 书中示例文件

02 三大表情开放平台信息

03 三大表情开放平台送审文件模板

04 Photoshop 常用快捷键大全

05 Animate 常用快捷键大全

06 可商用的免费字体合集

07 微信表情授权怎么填？范本参考

08 版权申请：归属声明源文件

09 Line 表情包制作规范

10 全国作品登记机关和办理机构名录查询地址

11 版权登记申请表

12 全年节日表

13 表情包题材用词汇总

扫描二维码
查看工具包

真诚地感谢您能阅读到这里，

希望通过这本书，

您在表情制作、上传及版权保护等方面能有所收获，

也期待您在这本书的基础上，

融入自己的创意，提炼更高效的制作技巧，

创作出自己的独家表情包。

让我们在表情包制作的道路上，

一起探索进步，

感受创作的快乐，

后会有期。